篆刻学

邓散木 著

人民美术出版社

出版说明

《篆刻学》是著名篆刻家和书法家邓散木（一八九八——一九六三）的遗著。他一生致力于篆刻书法艺术，本书就是他根据几十年实践总结出来的心得和经验。文中对于印章的源流，各家篆刻流派，章法、刀法作了论述和介绍，翔实扼要，特别对章法剖析，具有独到的见解。而且图例丰富，书法劲秀，既是有关篆刻理论和技法的专门论著，又可作为刻印和书法的临摹范本。

《篆刻学》初稿脱胎于作者三十年代在上海讲授金石篆刻的「课徒稿」，几经修改补充，遂成此稿，作者在世时本拟再作校订修改，但因病逝，没有来得及完成这个愿望。现将原稿影印出版。原稿个别地方有钢笔写的补充，部分章节旁边有钢笔小注，是作者拟作修改而未及完成。「炼刀法」一节，作者旁注「应全删」，为保持遗著原稿本来面目，均未作更动，以供读者参考。原稿标点漏点近三分之一，图例、文字亦偶有错漏，均请邓散木先生家属邓国治同志校勘补齐。

人民美术出版社编辑室

一九七八年三月

上篇

廁簡樓

篆刻學上編　　楚人鄧散木述

第一章　述篆

印章文字，斷自古鉨，由周秦以汔魏晉，其中有古籀之遺，有晚周文字，有先秦六國文字，有漢篆孿古文字，不通古籀，即無以識三代之彝器，不辨二篆，即無以鑒古鉨之時代，故摹印家必須以識篆為先務，而欲求識篆，又必須先明文字之由來及其構造演變之迹，否則便如盲夫無埴，莫知所從矣。

第一節　文字之由來

上古之世，結繩為政，大事以大結，小事以小結，籍以傳達意旨。至伏羲氏剏為八卦，始略具文字之形體易緯曰：「宓戲作易，無書以畫。」通卦驗新語曰：「先聖乃仰觀天文，俯察地理，圖畫乾坤，以定人道。」

篇道基

呂覽曰:「史皇作圖」。郭躬滔于俊曰:「伏羲曰燧皇之圖,而制八

卦」。魏書三少帝紀 此所謂八卦者,為一種特殊之文字,用以測天地萬象

之窔奧而不用以紀社會一般之事物,尚未能成為完全之文字。

結繩有文字之性質,而未有文字之形體,八卦具文字之形體,而

未有文字之應用,其於書契蓋尚差一閒也。

追黃帝史臣倉頡沮誦變八卦而為書契,箸於竹帛,是為吾國文

字之初祖。許慎曰:「倉頡之初作書,蓋依類象形,故謂之文,其後形

聲相益即謂之字。文者,物之本象也。字者,言孳乳而寖多也。箸於

竹帛謂之書。書者,如也」。說文解字自敘 案倉頡造字,見遠而知其為兔,見

速而知其為鹿,交錯其畫物象在是,文亦在是,先其時六書之誼

未備,祇限於象形指事,故後人謂倉頡之制文字,点猶伏羲之剏

八卦,一為文字肇端一為六書肇端耳。

如上所述，則知文字之由來固有其漸，自結繩而至八卦，自八卦

而至書契，由胚胎以至成形，其迹甚明。於此亦就其所然言之耳，

若欲知其所以然，而求人類所以有文字之故，則不外二因：一為

藝術之衝動，一為需要之脅迫。結繩無論已，八卦始於一一藝術

之衝動也。演而為八，重而為六十四，則需要之脅迫矣。書契始於

圖象，藝術之衝動也。進而為指事會意種種，則需要之脅迫矣。大

抵藝術不求用，而常為用之始，需要迫於用，而遂極用之衍，西洋

文字肇源於埃及，猶象形也，及羅馬商人以急於用，遂一變而為

拼音之字，雖極其利，然原初之藝術性則全失矣。中國文字源

於象形藝術，衍為六書，既盡文字之用，而其結體仍不失藝術之

價值，雖今世病其難於流通，然中國一切藝術，無不基於文字，紐

於彼，盈於此，庶點可以無憾乎？

第二節　文字構成之因素

生民之初，人事簡陋，故其文字，即僅限於象形指事，已足為用。及後人事漸繁，文字之需要寖迫，遂由象形指事，互為孳乳，於是以聲與形相拊而為形聲，形與形相拊而為會意，異其字同其義而為轉注，異其義同其字而為叚借，此即所謂六書也。六書既簡，則構成文字之因素以廣，故至周代以六書掌諸保氏，使教學僮盡奉為識字之唯一塗徑矣。六書之名稱及其敍次，漢人所述，凡有三家，其說不一。三家者，班固，字孟堅，秦人，鄭眾，字仲師，開封人，與許慎，字叔重，召陵人是也。

班氏之說曰：「古者，八歲入小學，故周官保氏掌養國子，教之六書，謂象形、象事、象意、象聲、轉注、叚借，造字之本也。」文志

鄭氏之說曰：「六書，象形、會意、轉注、處事、叚借、諧聲也。」氏註周官保氏。漢書藝

許氏之說曰：「周禮，八歲入小學，保氏教國子，先以六書，一曰指事，二曰象形，三曰形

聲四曰會意，五曰轉注，六曰叚借。說文解

史之演進，許為揩家以始一終亥立說，故首列揩事。案世界文字，班鄭同首象形，蓋本於歷

起於象形，今已班班可考，且許氏自叙，亦明認吾國文字之源於象

形，後以揩家立說，不得不以揩事為首，可謂削足適履者已。至形

聲先於會意，亦有未盡，蓋會意兩體皆義，形聲則其聲符，大半無

義可尋，此因兩體皆義之法既窮，不得已乃衍之以聲，觀今俗書

每多形聲，即可知其孰宜先後矣。形聲，班作象聲，鄭作諧聲，聲必

傍形，然後成字，故有上形下聲，下形上聲，左形右聲，右形左聲等

之別，如僅稱象聲諧聲，實不足以顯制字之因素。指事，班作象事，

鄭作處事，夫形可象，事不可象，祇藉某種符號以顯其義，自不能

目為象事，至處事一名，更不足以闡明符號之作用，故六書之叙

次當從班氏，而其名稱則當以許為宗。

六書既備，後人從以尋求文字構成之因素，其歸納之方法，各

有不同，茲略述其概於下：

一　宋鄭樵曰：「象形、指事，文也，會意、諧聲、轉注字也，段借、文字

其也，象形、指事，一也，象形別出為指事，諧聲、轉注，一也，諧

聲別出為轉注，二母為會意，一子一母為諧聲，六書也者，

象形為本形，形不可象則屬諸事，事不可指則屬諸意，意不

可會則屬諸聲，聲則無不諧矣。五不足而段借生焉。」六書器

二　近人顧實曰：「構成六書之原質者，象形、指事二者也，象形、

出於圖畫者也，指事出於符號者也，會意、轉注則以盡象

形之流勢，而段借形聲，則以盡指事之流勢者也。」中國文字學

三　顧實又曰：「自宋明以來，言六書者，輒曰六書不外形聲，

形聲二者，又可為六書之本質也。形居其四，曰：象形、會意、

轉注、指事、聲居其二,曰:段借、形聲。」字學

近人劉師培曰:「中國文化與埃及同出於亞西,故古代文中國文字,同出一源。象形者,即圖解之謂也。指事者,即符號之謂也。形聲者,即聲音模擬之謂也。」周末學術史序

茲就右舉四說歸納如下:

第一說:有二歧:一以象形、指事、會意、諧聲四者,為構成文字之因素二,以象形、會意、諧聲三者,為構成文字之因素。

第二說:以象形、指事三者,為構成文字之因素。

第三說:以象形、諧聲二者,為構成文字之因素。

第四說:以象形、指事、諧聲三者,為構成文字之因素。

此四說,自以第二說為最長第三說以形聲為本,此僅可謂文字演化方法之分別,不能認為文字構造之因素,蓋因素者,必在簡

四

體構造上，自有其分子之獨立性，中國文字不同於歐西，形聲轉

注、叚借雖同屬因聲互賦，然其聲符本無確定，此與歐西文字有

其固定之拼音字母者，大異，故欲以聲為中國文字構造之因素，

事實上有所不許。第四說以形、指聲為因素，誠知聲素之不得立，

則兩餘上形、指耳，可以不論。至第一說以形、指意聲為因素聲不當

立，則餘惟形意中國文字以形義為本，此說近人持之甚力，實則

六書中會意字之構造，無非二形相交乃以空虛之意義認為構

造之實體，無乃大謬？別如許氏以挌家立說其兩引之會意字，十

九望文生義，徒為鑿空之談。如武以止戈，止為之跡，是持戈舞

蹈，以示武怒之象，而曰止戈為武。仁，為元之變形，从二从人，二即上

字。於天則人上為元，於人則人首為元，此象指合體字耳，人首之

元，猶言頭腦知覺，遂讀為仁義之仁。乃曰二人為仁。不上穿鑿誣

妄之甚乎?

就上所論,可知文字構成之因素,當不出乎象形、指事。流勢推演之道,以象指爲用簡體結集之方,亦惟象指是本,雖欲矯異不可得也。

第三節 篆書之演變

六書既備,而文字代表語言之能事以盡,終以人智日進,社會組織日就繁複,已有之文字,漸感應用不便,不得不因時制宜,有所改進。繁者則或簡之,簡者則或繁之,出入損益,務適其用,於是由古文而大篆,由大篆而小篆,此爲書契文字初期演變之三箇階段。其後嬴秦之定八體,新莽之定六體,僅增其用,未變其體;迄夫漢及以後,縣分眞行,以次遞興,形成後期之演變,篆書之用,雖日就減削,然其所存,閒有出入二篆者,故上坩論及之。

一 古文

許慎曰：「周太史籀箸大篆十五篇，與古文或異。」說文解字自敘是古文大抵

為史籀以前文字之通稱，晉書衛恒傳載所作四體書勢，其敘古

文曰：「漢武時，魯恭王壞孔子宅，得古文尚書春秋論語孝經，漢世

秘藏，希得見之。魏初傳古文者，出於邯鄲淳，正始中立三字石經，

轉失淳法，因科斗之名，遂效其形。」三體石經中古文，亦稱孔氏古文字亦稱壁中書

形匟豐中銳末，與科斗之頭粗尾細者略近。又晉太康元年，汲郡

民盜發魏安釐王冡，得竹書漆字科斗之文。王隱曰：「科斗文者，周

時古文也。」而張懷瓘書斷，則直指古文為蒼頡所作。路史注亦曰：

「蒼帝所制乃古文蟲篆孔壁古文科斗書即其體也。」魏略言：邯鄲

淳善蒼頡蟲篆是矣。葉古無筆墨以竹挺點漆書竹簡上是為

書契文。竹硬漆膩畫不能行，頭粗尾細，象蝦蟆子形，故曰科斗書。

六書緣起曰：「三代遺文，多載於鐘、鼎、彝、敦、鬲、甗、盂、卣、壺、舟、尊、爵、筆、

是凡漆書竹簡，皆成科斗形，不必定為倉頡所作也。

豆、匜、盤、盂之銘，及峋嶁石鼓比干李札諸碑刻。夏商周初者，古文

也宣王以後者，籀文也。」許氏說文解字自叙曰：「郡國往往於山川

得鼎彝，其銘即前代古文，皆自相似。」是三代鼎彝文字凡在周宣

以前者，皆為古文甚明。攷說文重文所載之古文，與今所見鼎彝

銘文無相同者。陳介祺曰：「說文中古文，皆不似今之古鐘鼎，不

言某為某鐘，某為某鼎，字必響拓以前古器，無氈墨傳布，許君未

能之「徵」補敍 說文古籀 案：許氏言鼎彝銘文，皆自相似，是明言鼎彝文字，

別為一體，叙末稱「其稱易孟氏書孔氏詩毛氏禮周官春秋左氏、

論語孝經皆古文也」而不及鼎彝文字，是說文所載古文僅限於

壁中書，及北平侯張蒼所獻春秋左氏傳而已，其不能與鼎彝銘文

相似，自無定性，正不必強為之說也

商器銘文

周器銘文

三體石經

洎夫後世，地不愛寶，遂清光緒戊戌己亥間，河南之殷墟，在安陽西北五里之小屯

其地在洹水之南項羽本紀所謂洹水南殷墟上者是也。發見龜甲獸骨上刻文字，大異於許書所載

之古文及三代鼎彝文字，後人斷為殷商時占卜所用，是為古文

之最古者。

二　大篆

甲骨文

大篆亦曰籀文,許氏說文自敘,有周宣王太史籀箸大篆十五篇之語,後人誤以籀為人名,故名之曰籀文。案:漢書藝文志謂:「史籀十五篇,周宣王太史作。」太史下未著籀字。又謂「史籀篇者,周時史官教學僮書也」是僅名其篇曰史籀,亦未直指籀為人名也。漢人更稱之曰史篇。漢書王莽傳:「徵通史篇文字」說文解字'姚、劻三字下皆引史篇云云。段玉裁曰:「許三稱史篇,皆說史篇者之辭。」凡此皆足證籀之非人名。說文解字自敘又曰:「學僮十七以上,始諷籀書九千字,乃得為吏。此籀字訓讀書,與宣王太史籀非可牽合,或曰之千字乃得為吏。」段玉裁曰:「籀文字數不可知,尉律諷籀書九謂籀文者九千字,誤矣。」王國維曰:「史篇字數,張懷瓘書斷謂籀文凡九千字,說文字數,與此適合,先民謂即取此而繹之,近世孫氏星衍序所刊說文,猶用其說,此蓋誤讀說文敘也。說文敘引漢尉律

諷籀書九千字，諷籀即諷讀。漢書藝文志所引，無籀字，可證且倉

頡三篇，僅三千九百字，加以揚雄訓篹纂，亦僅五千三百四十字，不應史籀

篇反有九千字。案：說文所列籀文僅二百二十餘字，其不列者必與

篆文同體。今就說文所列古籀文，略舉數字，以明其同異之迹。

篆文　　　古文　　　籀文

啻　　　霤霁　　　霤

毿　　　毿　　　毿

犅　　　牡　　　牡

雷　　　𩁹　　　𩂧

𣈏　　　占　　　占

𥾿　　　𥾿　　　𥾿

网　　　㒳　　　网

石鼓文

右舉商、雷、网等字筆畫籀文繁於古文，而封、西、疾等，則古文繁於籀文。他如蚳之作蚳，筆畫雖同，而偏旁易位，此皆許氏所謂與古文或異者也。

籀文既起於周宣，則凡宣王以後鐘鼎彝器所載文字應皆屬之籀文。而王國維氏史籀篇疏證序曰：「戰國時秦用籀文，六國用古文。」是欲見史籀文字，又舍秦器莫屬矣。秦器之見於世者最著莫過石鼓文，而後出之秦公𣇄，亦甚籀之入口。

三　小篆

小篆一名秦篆，秦丞相上蔡李斯所作。秦始皇廿六年，初并天下，

詔同文字，故許氏說文解字敍謂：「七國文字異形，秦初兼天下，丞

相李斯乃奏同之，罷其不與秦文合者。斯作倉頡篇中車府令趙

高作爰歷篇太史令胡毋敬作博學篇皆取史籀大篆或頗省改，

所謂小篆者也」曰其作於秦時，故亦謂之秦篆。世皆以斯為小篆

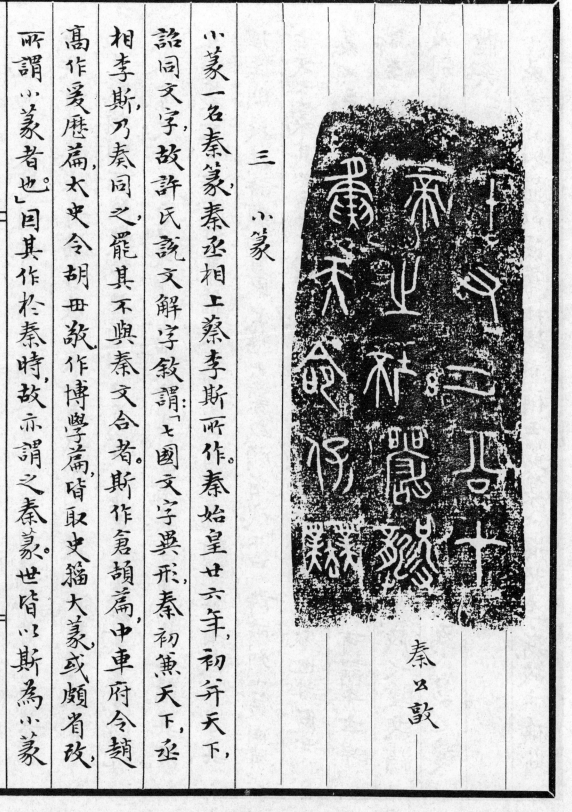

秦公敦

之祖，而不及趙胡者，点同倉頡造字，而不及沮誦耳。省者，省其繁

重，改者，改其怪奇。籀書改古文而云或異，則所改尚少，斯等改大篆

而云或頗，則所改較多，发頗而曰或，可知並未盡改，既未盡改，則說

文本字之下，不云古文作某，籀文作某字者，其字當同於古籀其既

出小篆，又云古文作某，籀文作某字者，方為斯等所省改之字，其

理至明。段注許叙「皆取史籀大篆或頗省改」下曰「許所列小篆固皆

古文大篆，其不云古文作某，籀文作某者，古籀同於小篆也，其既出小

篆，又云古文作某，籀文作某者則所謂或頗省改者也」可謂千古卓

識。至小篆本字之下，復列秦石刻字，如也之重文芒，彼之重文㳄，

及別出篆文作某字或作某字，俗作某字等者，則又為小篆之變

體矣。

小篆畫皆如箸，以便筆札，故亦稱玉箸篆，以叔於李斯，故亦稱斯

泰山殘石

篆。世所傳者，有泰山、郎邪之栗碣石、會稽嶧山六刻石，今僅存泰

山殘石兩片。嶧山刻石，掊於魏武，今僅有宋鄭文寶重刻南唐徐

鉉摹本，碣石、点僅清孔昭孔雙勾木刻徐摹本，皆已神意兩失。至

今世所傳之詛楚文，則為後人譌作，惟秦權、秦量詔板，尚存斯篆

面目，可資取法耳。

詔板

秦量

四 八體書

秦始皇帝時更定書體為八:一曰大篆,二曰小篆,三曰刻符,四曰蟲書,五曰摹印,六曰署書,七曰殳書,八曰隸書。

大篆 見前,焦收古籀蓋秦有大篆,無古文,避古文之名,

權詔秦

而寶以大篆該之也。

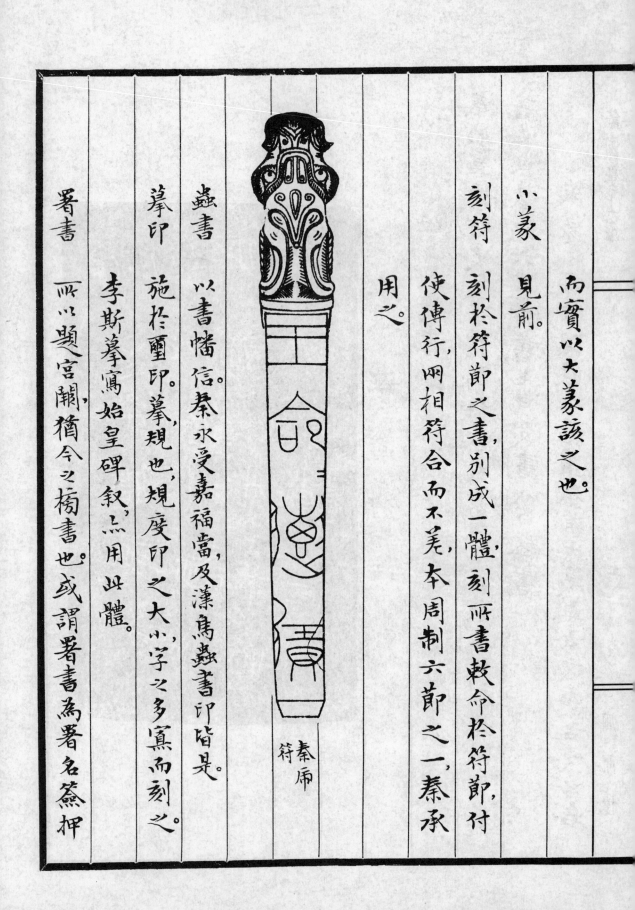

秦符

小篆　見前。

刻符　刻於符節之書，別成一體，刻兩書敕命於符節，付使傳行，兩相符合而不差，本周制六節之一，秦承用之。

蟲書　以書幡信。秦永受嘉福當，及漢鳥蟲書印皆是。

摹印　施於璽印摹規也，規度印之大小字之多寡而刻之。李斯摹寫始皇碑叙，点用此體。

署書　兩以題宮闕，猶今之榜書也或謂署書為署名簽押

之書，秦以前用亞形，亞與押字通，至漢，則多代以
畫象，即肖形印，漢後則用為署押印。

爰書　伯氏所職。古者文記筹，武記爰，因而制之盖爰體
八觚隨勢而書，遂以為名。言爰以色一切兵器漢之
剛卯，亦爰書類也。

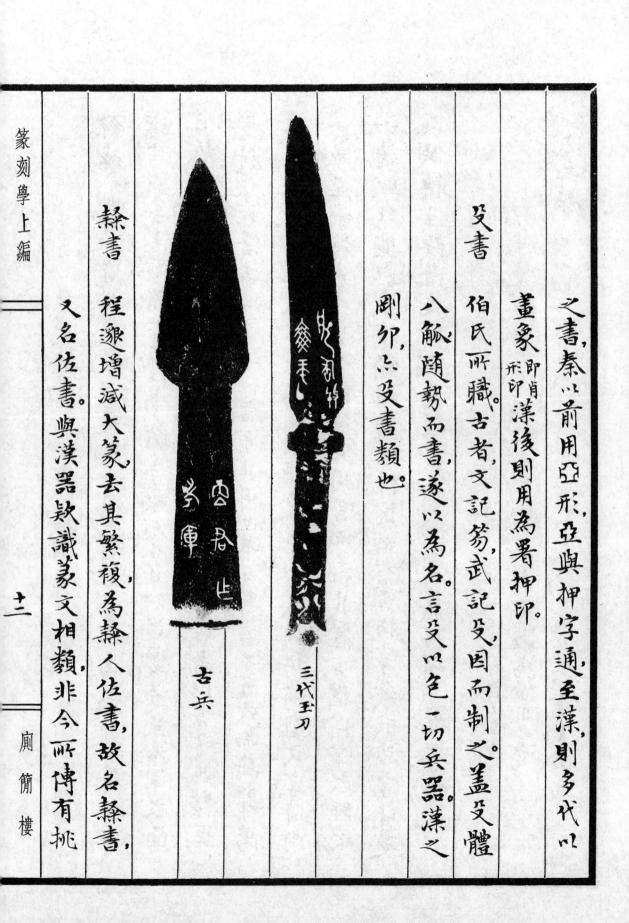

三代玉刀

古兵

隸書　程邈增減大篆去其繁複為隸人佐書，故名隸書，
又名佐書。與漢器欵識篆文相類非今所傳有挑

綜茲八體，雖皆為秦世所通行，要仍以大小二篆為主。自刻符以下，即

法之緒也。

漢書藝文志所謂六技皆不離二篆，而各自加詭變，遂呈不同之面

目，故以六技稱之。王國維曰：「大篆、小篆、蟲書、繆書者，以言乎其體也；

刻符、摹印、署書及書者，以言乎其用也。秦之署書不可攷，而新郪陽

陵二虎符，字在大小篆之間，相邦呂不韋戈秦公私諸璽文字皆同

小篆。至刻符、摹印、及書，皆以其用言，而不以其體言，猶周官太師之

六詩、賦、比、興與風雅頌相錯綜。保氏之六書，指事、象形諸字皆是

以供轉注段借之用也。」其說蓋前人所未發，可謂不磨之論。

秦新郪符

甲兵之符右在王左在

新郪凡興士被甲用兵五十

人以上必會王符乃敢行

虎符

秦
陽陵
虎
符

新郪凡興士被甲用兵五十
人以上必會王符乃敢行
之燧隊事雖毋會符行殹

皇帝左在陽陵
甲兵之符右在

皇帝左在陽陵
甲兵之符右在

皇帝左在陽陵
甲兵之符右在

五年相邦呂不韋造
詔事圖丞戟工寅

世器　屬邦

五　六體書

秦社既屋，蕭何入咸陽，收其圖籍，漢初制作，大半出何手，當時書

體仍沿秦制，觀其所卅尉律「郡縣之吏試以八體，乃得為尚書令史」

可證。迨王莽居攝，使大司空甄豐等校文書之部，自以為應制作，

頗改定古文，制為六書：一曰古文孔子壁中書也。二曰奇字，即古文而

異者也。三曰篆書，即小篆。四曰左書，左古佐字即秦隸書。五曰繆篆，所以

摹印也。六曰鳥蟲書，所以書幡信也。其不言大篆者，則以古文該之

也。秦之刻符別成一體，至新莽用篆，則併入篆書矣。繆篆即秦

八體之摹印。故一名摹印篆，顏師古曰「繆篆」謂其文屈曲纏繞，所以

摹印章也。段玉裁曰：「繆讀如綢繆之繆，篆圓而印方，以圓字入方印，加

以諸字團聚疏密互異，故稍小篆之形體，使之平直方正，變篆之形式，

而太變篆之義法，近隸之結體，而不用隸之挑磔，繆篆之義盡於此

矣。

桃宮
之印　　丁若　　甲未
　　宏印　　央印

右舉三印，如：桃篆作（），此作（）之篆作（），此作（），印篆

作（），此作（）丁篆作（），此

作（），此作（）尹篆作（），此

作（）。末篆作（），此作（），央篆作（），此作（），綢繆之跡，

可按圖而索也。

六 漢代及以後之篆書

漢興以後，地廣事繁，文利省便，隸分遂代篆書而興，由是篆法漸就式微，堪供考索者，亦甚僅矣。

雛鼎

陶陵鼎

西漢篆文碑刻，僅羣臣上醻刻石，及甘泉山元鳳刻石殘字數種。

晬蕭
西鄉

漢西
鄉鈁

群臣

上壽

刻石

元鳳刻石

殘字之一

新莽篆跡,除居攝二年孔林墳壇石刻二種,及殘量一種外,點不多觀顧其范金文字則殊古茂可愛,今世所傳泉布等品類皆瘦勁廉悍,呰呰逼人,而筆勢舒展尤大,芝為治印之助。

量跋

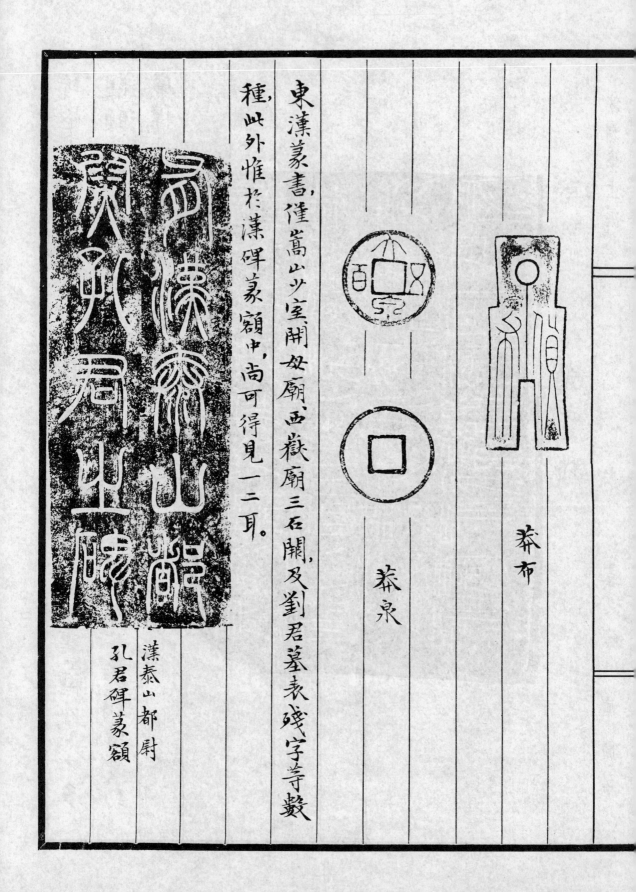

東漢篆書,僅嵩山少室、開母廟、西嶽廟三石闕,及劉君墓表殘字等數種,此外惟於漢碑篆額中,尚可得見一二耳。

新泉

新布

漢泰山都尉孔君碑篆額

魏晉六朝縣真並行，篆文碑刻，至為罕見。魏僅正始三體石經，吳僅

禪國山天璽神讖二碑，晉僅安邱長城陽王君神道碑一種，劉蜀

六朝則無聞矣。至如梁蕭子雲之飛白篆，既無可徵，而東魏李仲

璇修孔子廟碑，真書中羼雜篆勢，筆法既乖，六誼盡塞，是尤卑

不足道矣。

魏正始三體石經

吳禪國山碑

吳天發神讖碑

伊達神君王陽城家所書書

唐代篆書舊稱烏石山，般若臺題名，處州新驛記，縉雲城隍廟記，

李陽
氷城
皇廟
記

麗水忘歸臺銘，為陽冰四絕。李陽冰字少溫趙郡人今僅存嫉若臺及繒雲城隍

廟記他如李氏三墳記，庫公德政頌，謙卦銘，黃帝祠宇四字，聽松

二字，金石錄載琅邪山新鑿泉題字考躲餘事載千字文，淳化閣

帖載田昌篇李斯書等皆陽冰所作。漢魏以還，篆書一脈，得以不至

隆絕者，陽冰一人之力也。外此尚有袁滋字德深汝南人所書之唐顏銘軒轅

皇帝鑄鼎銘，及李康所書之唐溪銘，元結字次山汝州人所書之陽華嚴銘，仿

三體石經例正書古文以篆並列点與陽冰諸書同為僅存之唐篆。

李陽冰書聽松二字

廎簡樓

李陽冰三墳記

黃帝

袁滋
書軒
轅皇
帝鑄
鼎銘

南唐之際，二徐〔鉉字鼎臣鍇字楚金廣陵人〕繼起，工雖不逮陽冰，而學則過之，焉鼎臣

字摹之嶧山碑，及楚金手書之說文篆韻譜，均已不可得見矣。

趙宋篆書存世者有大宋敕興頌，及汪藻〔字彥章鄱浮〕所書華嚴嚴

三字趙宋一代工篆者極眾，郭忠恕〔字恕先洛陽人〕有重修五代漢高祖廟碑，

懷嵩樓記及三體陰符，今皆不可得見，僅汗簡一書傳世，僧夢英

有說文字原，及千字文，今僅千文可見，略其少溫神理。餘如楊桓武

子東人黃伯思，字長睿，郭安道，保定人王壽卿，陳留人李康年，江夏人楊南仲，章友直，字伯益，建安人文勛，字安國王銖，字華父，宋城人邵餗，字溪齋，丹陽人陳晞，徐競，歷陽人虞似，良，字仲房，餘杭人張宷，字通之，成都人魏了翁，字華父，臨邛人諸石刻，今多不存。

金元篆書惟黨懷英，字世傑，馮珝人書杏壇二字。

明代篆人以李東陽，字賓之，湖南茶陵人為最著。屠長卿論明篆人列李東陽、滕用亨，字用衡，吳人程南雲，字清軒，南城人金湜，字本清，鄞人喬宇，字希大，樂平人景暘，字伯時，金陵人徐霖，字子仁，京人陳淓，字道復，復別署白陽山人，長洲人王穀祥，字祿之，長洲人周天球，字公瑕，長洲人等十八山数家篆書散於繒素，時或一見，然多承宋元之獎，終嫵柔媚有餘，古秀不足。至趙宧光，字凡夫，太倉人叔為州篆，蓋基於天璽碑，而少變其體，然其人好立異說，往顛倒六誼，論者目為篆學罪人。

篆書至清而大盛，篆人輩出，力追古賢，以康熙朝之王澍，字篛林，號虛舟，別署良常山民，金壇人為最，篆法譾卦，一時無對。江聲，字叔澐，號艮庭，元和人，艮篆彔石鼓國山遺意，点為壇人為最，篆法譾卦，一時無對。

廁簡樓

一代高手。乾隆朝則有洪亮吉（字稚存，陽湖人）孫星衍，（字淵如又字季逑陽湖人）錢坫，（字獻之彌十蘭 蘭嘉慶官人）馥，（字冬卉彌雲門一字未容 別署蕭笭山外史曲阜人）並以篆籀稱雄，而尤以十蘭為傑出，嘗以當塗語自刻印曰：「斯翁而後，直至小生」洪孫兩家書頗難甲乙，惟剪翦毫作書剔同，每遇收處，旋轉其筆使圓，用墨不重，閒有枯筆，盡面於夢英，遂有此病。嘉慶朝鄧琰，（字石如後更字頑伯別署 完白山人安徽懷寧人）以布衣崛起，執書壇牛耳，篆法出入二李，色世佳藝舟雙楫推為神品第一錢十蘭見山人篆謂：「此非少溫不能，世閒豈有此人」其傾倒如此。有清一代篆人多篤守陽冰，至山人而為之一變。康南海書鏡曰：「完白山人之得處，在以隸筆為篆，或者轟其破壞古法，不知商周用刀簡，故籀法多尖後用漆書，故頭尾皆圓，漢後用毫便成方筆，多矯揉佐以燒毫而為為瘦健之少溫書，何若從容自在以隸筆為漢篆乎？完白山人未出，天下以秦分為不可作之書自非好古之士鮮或能之，完白既出之後，

三尺豎僮，僅解操筆，皆能為篆。其後乃有程荄（字蘅衫）吳熙載（字讓之，號曰攘之，江蘇儀徵人）能得完白嫡傳。趙之謙（字撝叔，一字孺卿，號悲盦，又曰元閈，浙江會稽人）得其恣媚，而元之古樣之致。陳潮（字東之，泰興人）思力頗奇，若如深山野番獷悍未解人理，道光間有黃子高（字叔立，番禺人）篆法峻健，逼近斯相。何紹基（字子貞，別署蝯叟，道州人）以平原筆法作篆，圓融茂密，別具風格。至清末，乃有楊沂孫（字子與，號濠叟，別署詠春，泗孫兄弟）從獵碣入手，參以鍾鼎款識，自謂歷刻到不磨，吳大澂（字清卿，別署愙齋，吳縣人）平整勻淨，凝重簡鍊，中年以後雜參古籀，別開蹊徑，莫友芝（字子偲，別署眲叟，獨山人）學少室石闕豐厚茂密，不以姿致取容，雖器字少隘，不媿篆者之美。吳芷（字庭颺，清，丹徒人）以漢碑額漢印篆法，參以開母廟、國山、天發神讖諸碑刻，於鄧、錢二家外別豎一幟。顧後乃有吳俊（字俊卿，一字昌碩，別署缶盧，晚號大聾，安吉人）專攻石鼓，橫為綫，用筆遒勁，气息深結，體以左右上下參差取勢，可謂自出新意，前無古人。近惟蕭蛻（字中孚，別字蛻盦、退闇，晚號蛻史，又號本無，常熟人）堪與頡頏，昌碩死，蛻盦遂為近

第二章　述印

或謂三代無印。案說文：「印，執政所持信也。从爪从卪，會意。爪持卪以表信也。」段注：「凡有官守者，皆曰執政，其所持之尸信曰印。古上下通曰璽，尸古卪字，古有玉卪，玉為之，角卪，犀角為之，人卪龍卪，金為之，符卪竹為之。周禮地官掌卪：「貨賄用璽卪。」注「璽卪者今之印章也」淮南子：「魯君名子貢，授以大將軍印。」他如連斗樞，春秋合誠圖拾遺錄諸書言及古代符璽者，不一而足，雖其說有或恠誕，不足置信，然亦不能遂謂邃古之無印。蓋不則虞卿所棄蘇秦所佩者，又為何物邪？大抵周秦之先璽印文字鑴摹古籍間用正書拓後成為反文，初非為封檢，猶是執以取信之物而已史記「蘇秦佩六國相印。」高誘注引淮南說林訓曰：「龜組之璽貴者以為佩注：衣印也。」印而稱衣乃常佩以為

節之意，其用蓋又與佩玉等耳。

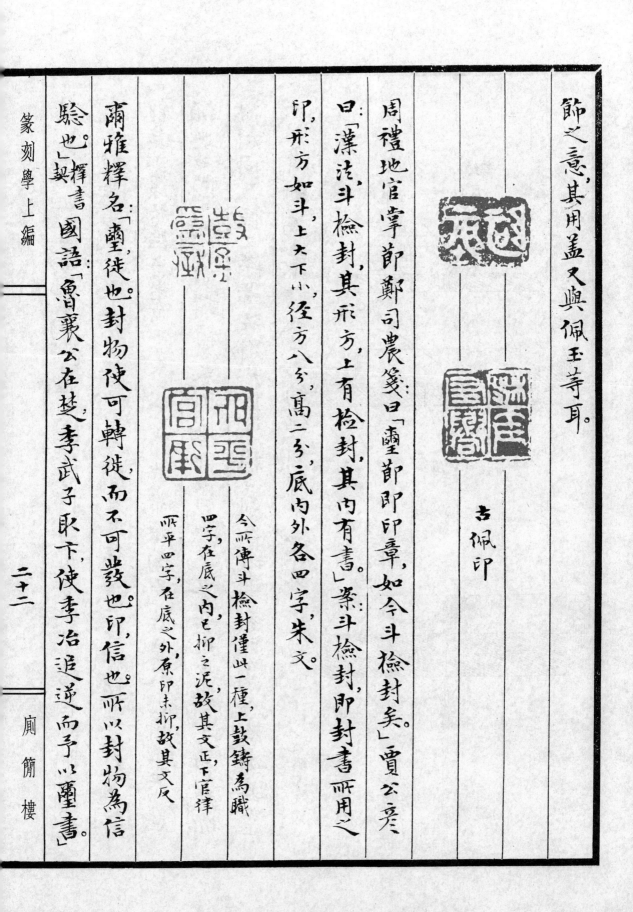

古佩印

周禮地官掌節鄭司農箋曰「璽節即印章，如今斗檢封矣。」賈公彥

曰「漢法斗檢封其形方，上有檢封，其內有書」案斗檢封即封書所用之

印，形方如斗，上大下小，徑方八分，高二分，底內外各四字朱文。

今所傳斗檢封僅此一種，上鼓鑄為職

四字在底之內巳抑之泥，故其文正下官律

兩平四字在底之外原印未抑，故其文反

爾雅釋名：「璽，徙也。封物使可轉徙而不可發也。印，信也。所以封物為信

驗也。」契書「國語」「魯襄公在楚，季武子取卞，使季冶追逆而予以璽書」

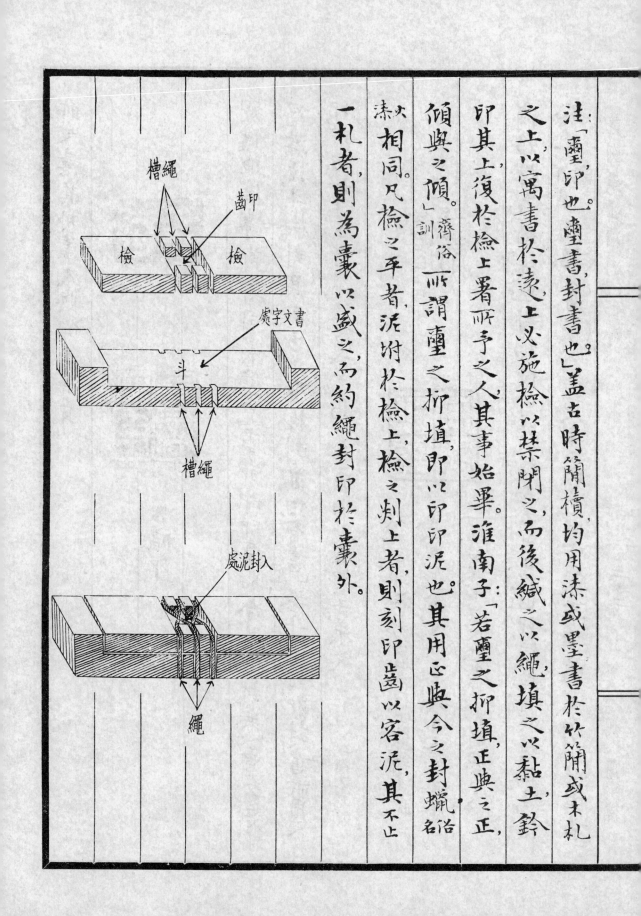

一札者，則為囊以盛之，而約繩封印於囊外。

漆大相同。凡檢之平者泥坿於檢上，檢之剡上者，則刻印齒以容泥，其不止

傾與之傾」訓俗。所謂璽之抑埴，即以印印泥也。其用正與今之封蠟俗名

印其上，復於檢上署所予之人，其事始畢。淮南子：「若璽之抑埴，正與之正，

之上，以寓書於遠，上必施檢以禁閉之，而後緘之以繩，填之以黏土，鈐

注：「璽，印也。璽書，封書也」蓋古時簡牘，均用漆或墨書於竹簡或木札

槽繩

齒印

印

檢　檢

處字文書

斗

槽繩

處泥封入

繩

泥法，援蔡邕獨斷謂「皇帝六璽，玉螭虎紐，皆以武都紫泥封之」至官私

璽印，亦有用青泥者，惟封禪之玉檢，則用水銀和金為之，謂之金泥金泥

今不可見。

封泥於前清道光初葉，始於四川出土，其後山東臨淄亦多所發見，泥

色大都青紫。

封泥

繩跡

封泥之面為印文，背有板痕或繩跡，其形或為正方，或為不規則之圓

形。正方者封檢之泥也，其底平而有緩行之木理，蓋檢端印齒作方

形，故所填之泥亦正方，而厚薄如一，其施於竹簡囊札之外者，則多

為圓形，其泥底点四入而無木理，点有上下兩端之泥填起，而其上有指

綬者，是蓋鈴印時闌之以指也。綬檢之繩細而圓，綬囊之繩寬而扁，

故緘檢之封泥，背有繩絞三而，各不相素。緘囊之封泥，背上繩絞

不一，而無定例。

由上所述，三代之印，統稱曰壐，或曰壐節，有以為執信持佩者，有以為

通商旅貨睹者，其施於封書者方為後世壐印之所自昉耳。

第一節　官印

三代壐印，大者鼓寸，小者寸至果秦，自天子以至庶人，所佩所執，皆

得稱壐，質之金玉，紐之龍虎，亦各惟其所好。追至嬴秦立國始有

定制，故論官印，必當斷自嬴秦。

一　秦印

秦制惟天子諸侯得稱壐，漢舊議曰：「秦以前，民皆以金銀銅犀象

為方寸壐，各服所好。秦以来時，天子獨稱壐，又以玉，羣臣莫敢用

也」璽亦作壐鉨坏以玉為之則作壐以
金為之則作鉨至壐坏則竝省也」
臣下稱印或曰章。然秦官印亦往往有

稱璽者，如左舉邦鉨右司馬鉨及司馬之鉨等，察其體制顯為秦

印，是秦時臣下之印，亦得稱璽，不過以金為之以別於天子之璽耳。

秦官印字數無定則，多為白文，而界以口田口為闌，闌文用斯篆薰及

古籀，故多纖細点有不可辨識者。

閒有文作五字者，則酌取二字為合文。

漢制：皇帝玉璽虎紐，皇后金璽虎紐，諸侯王黃金璽橐駝紐，皇太

二　漢印

印，不箸姓名官秩，此古人之質直處也。

亦有一字印，作木介杜逢者，皆璽字之變體，此猶今俗用之謹封護封

實為後世以印材大小別官秩尊卑之濫觴。

州志曰有秩嗇夫得假半章印。」蓋嗇夫職卑，不得用徑寸方印也此

半通之印皆有秩。」後漢書仲長統傳「身無半通青綸之命。」注「十三

秦官印有作長方形者謂之半通印適當方印之半揚子法言曰「五兩之綸，

子列侯丞相太尉與三公前後左右將軍，黃金印龜紐。中二千石，銀印龜紐。

千石、六百石、四百石至二百石以上，銅印鼻紐。諸侯王得稱璽，列侯鄉亭侯、

將軍部屬郡邑令長皆稱印，列將軍稱章。

文獻通考「御史大夫，銀印青綬。凡吏秩比二千石以上皆銀印青綬。光祿大

夫，無秩比六百石以上皆銅印墨綬。大夫博士、御史謁者郎，無秩僕射御史、

治書尚符璽者比二百石以上皆銅印黃綬。」

武帝太初元年，為漢以土德王土數五，故定印文為五字，其不足五字者加

之字，或印下加章字足之。

建武元年，復設璽印諸侯王金璽綟綬。綟一作鑃　艸名出琅邪平昌縣似艾　可以染綟因以名綬一云可以染黄　公矦，

金印紫綬。即金紫也曲名　九卿執金吾河南尹大長秋將作大匠度遼諸將軍郡

太守國傳相校尉中郎將諸郡都尉諸國行相中尉內史中護軍司直，

秩皆二千石以上皆銀印青綬。中外官尚書令御史中丞治書侍御史公將

軍長史中二千石丞正平諸司馬宫中王家僕雒陽令秩皆千石，尚書中

謁者黄門冗從四僕射都郡監中外諸郡官令都矦司農部丞郡

國長史丞候司馬千人家令侍僕，秩皆六百石雒陽市長主家長、

秩皆四百石以上皆銅印墨綬。諸曹長揖擢丞秩三百石諸秩千石者、

其丞尉皆秩四百石，秩六百石者，其丞尉三百石，四百石者，其丞尉二百石，

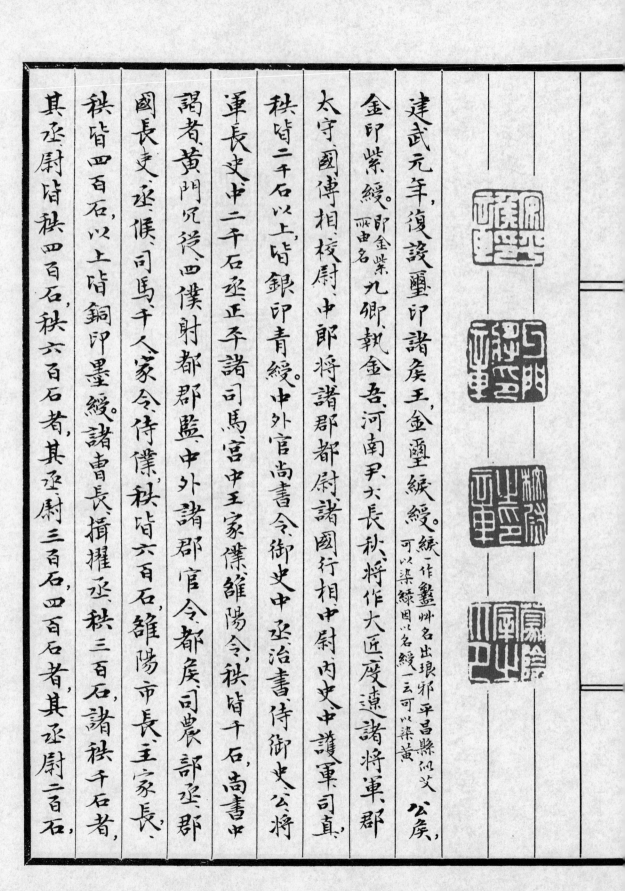

縣國丞尉亦如之。縣國三百石長丞尉亦二百石，明堂、靈臺丞諸陵

校長秩二百石，丞尉校長以上皆銅印黃綬，縣國守宮令相或千石

或六百石長，或四百石或三百石長皆銅印黃綬。

漢印有鑄鑿兩種。漢制：千石以下以至庶人，鑄鑿並用吾丘衍學古編

曰：「朝爵印文皆鑄，蓋擇日封拜可緩者也，軍中印文多鑿急於行

令，不可緩者也。」漢鑿印之稍為平正者，近世或以為刻印。案軍中鑿

印，官重者兩鑿成文，官卑者盡一鑿，是平正之鑿印，實兩鑿成文

者耳。

鑄印

鑿印

漢制：盧壽者填其印文以金或銀，故不能鈐用，古印往往有填金銀者，即

此類也。

三 魏晋六朝印

魏黃初三年初制：封王之庶子為鄉公，嗣王庶子為鄉侯，公之庶子為亭伯。

其後定制：凡國王公侯伯子男六等，次縣，次鄉，次亭侯，次關內侯。又置名

號侯，爵十八級，關中侯，爵十七級，皆金印紫綬，關外侯，爵十六級，銅印

龜紐。五大夫十五級，銅印環紐。印文大都為四字，將軍印加章字，璽申

印不拘字數。

晉制：王，金璽龜紐，細纁朱綬。皇太子，金璽龜紐，朱黃綬。四采赤黃縹紺。

貴人夫人貴嬪是為三夫人，皆金章紫綬，文曰貴人夫人貴嬪之章。淑

妃淑媛淑儀修華修容修儀婕妤容華克華，是為九嬪，皆銀印青

綬。郡公縣公侯，大夫夫人，銀印青綬公車司馬令，銅印，墨綬通德

廚太監尚衣尚食太監皆銀章艾綬印文與魏印同。

宋制：皇太子，金璽龜紐，朱綬。皇太子妃及諸王金璽龜紐纁朱綬郡

公金章紫綬太宰太傅太保丞相司徒司空金章紫綬相國綠綬侯

綬大司馬大將軍太尉，凡將軍位從公者金章紫綬。郡諸侯金章

青朱綬驃騎車騎以下諸將軍並金章紫綬。諸王嗣子金印紫綬郡

公、侯、嗣子,銀印青綬。尚書令、僕射、中書令監、祕書監,銅印墨綬。光

祿大夫、太子詹事,左右衛以下諸將軍,銀章青綬。諸校尉中郎將,

銀印青綬。縣、鄉、亭侯,金印紫綬。鷹揚、伏波以下諸將軍,銀章青綬。

諸都尉、校尉、中尉,銀印青綬。州、郡、國史,銅印墨綬。御史中丞、都水使

者,銀印墨綬。諸軍司馬,銀章青綬。匈奴護羌諸校尉,銅印青綬。尚

書左右丞、祕書丞,銅印黃綬。

齊制:乘輿六璽以金為之,並依秦漢之制。皇太子、諸王,金璽皆龜紐,

繡朱綬。公、侯五等,金章。郡太守、內史,四品五品將軍皆銀章青綬。尚

書令、僕射至諸州刺史皆銅印。

梁制:乘輿印璽,及皇太子、諸王五等國並略如齊。鄉、亭、關內、關中及

名號侯、諸王嗣子,金印,龜紐紫綬。關外侯,銀印,珪紐青綬。大司馬、大

將軍、太尉、諸位從公者,金章,龜紐紫綬。尚書令、僕射、尚書、中書監

令祕書監，銅印，墨綬。左右光祿大夫加金章紫綬，同其位。太僕、廷尉以下諸

卿、丹陽尹，銀章龜紐青綬，諸將軍金章紫綬，中郎將、郡國太

守相內史，銀章龜紐青綬，諸縣署令秩千石者州郡大中正、郡中正銅

印，環紐墨綬。公府令史亦同諸縣尉銅印環紐單衣黃綬。

陳制：天子六璽，並依舊式皇帝行璽皇帝之璽皇帝信璽，

方一寸二分，螭獸紐天子之璽，天子行璽，天子信璽並黃金為之，方一寸

二分，螭獸紐皇太子璽黃金為之，方一寸，龜紐諸侯印綬二品以上並

金章，紫綬三品銀章青綬。三品以上凡是五省官及中書，待中省官皆為印而不為章四品得印者，銀印青綬。

五品六品得印者銅印墨綬。四品以下凡是開國子男及五等七品八品九品得印者，散品名號侯皆為銀章不為印

銅印，黃綬金銀章印及銅印並方一寸皆龜紐四方諸藩國王之章工

藩用金，下藩用銀，並方寸，龜紐佐官惟公府長史尚書二丞給印綬，

六品以下九品以上，惟當書為官長者給印，餘自非長官雖位尊不給

印。隋制同。

北朝印制漸紊，文字亦日就乖訛，每多妄為增損，左擊龍驤將軍一印，為東魏時物，印式幾大過漢魏印之半，而龍驤馬阁作驢，以求比稱章作亞黽不成文理。即有未乘六誼者，点多率意刻畫，無復漢魏鑄鑿之撬捩風慶矣。

四 唐印

唐制：天子有傳國璽及八璽，皆以玉為之。八璽者，神璽受命璽皇帝行璽、皇帝之璽、皇帝信璽、天子行璽、天子之璽、天子信璽。大朝會，則

符璽郎進神璽受命璽於御坐至武后，以璽音近死改諸璽皆為寶，

中宗即位復為璽開元六年復為寶天寶初改璽書為寶書十年改

傳國寶為承天大寶，太皇太后皇后皇太子及妃璽皆金為之，

藏不用。太皇太后封令書以宮官印。皇后以內侍省印。皇太子以

左春坊印。妃以內坊印。天子巡幸則京師東都留守給留守印，諸司之

從行者，給行從印。

唐官印皆以銅為之其文承六朝之後，更作屈曲摺疊之狀愈益纖

巧，印亦愈大印文用九疊篆，又名上方大篆，傳為程邈所作自後以迄明清，無不承之，近人

沙孟海曰：「九疊文不盡九疊，如勾當公事印用七疊，取日月五星之政義也。愚案明曆日印亦七疊承

受差委吏印僅六疊，都統之印萬戶之印乃有十疊又如行軍都統

之印等，則疊數不等，名曰九疊者以九為數之終，言其多也疊數

多寡之故，大抵因印文多寡而為增損，或因時代不同而所鑄各殊，

或如三代尚數，各有定儀，明九疊篆印，取乾元用九之義，八疊篆印，取唐臺儀八印之義是也。

唐印有稱朱記者，以唐時印色非一，稱朱記所以別於他色也。其印多為長方，不用篆文，蓋非頒自朝廷，乃自造私記也。案凡朱記方一寸，銅重十四兩，有直柄而薄，見金史百官志。

五　宋印

宋制天子用璽，稱寶，以玉為之，篆文，廣四寸九分，厚一寸二分，填以金盤龍

紐。禁中班用別有三印，曰天下合同之印，御前之印，書詔之印皆鑄以金，又以

鋪即今石各鑄其一雖熙三年並改為寶明道二年易以銀而塗黃金審

五年作鎮國寶以銀為之方四寸有奇螭紐方盤上圓下方。大觀元

年作受命寶琢以白玉篆以蟲魚方四寸有奇詔鎮國受命二寶合天子

皇帝六璽為八寶太皇太后玉寶方四寸九分厚一寸二分龍紐皇太后皇

太妃皆金寶皇后金寶方一寸五分厚一寸皇太子金寶方一寸龜紐貴

妃金印，龜組。

宋因唐制，諸司皆用銅印，諸王及中書門下印，方二寸一分，樞密宣徽三司尚書省開封府諸司印，方二寸。惟尚書省印不塗金，餘皆塗金。節度使印方一寸九分，塗金。節度觀察留後觀察使印，方寸八分半。防禦、團練使轉運州縣印，方寸八分。印文点延用九疊篆，支離乖舛莫可究詰。

又有朱記以給京城及外處職司及諸軍校等，其制：長一寸七分，廣一寸六分，

点以銅為之。

六　金元印

遼金玉寶，太宗破晉北歸，得於汴宮。穆宗應曆二年，詔用太宗舊寶熙

宗皇統五年，始鑄金御前之寶，詔書之寶。世宗大定十八年製金受命

寶，徑四寸八分，厚一寸四分，盤龍紐，紐高厚各四寸六分半。二十三年三月鑄

宣命之寶，金玉各一，徑四寸二釐，厚一寸四分，紐高一寸九分，字深二分。

臣下印：吏部兵部皆銀鑄，契丹樞密院諸行軍部署漢人樞密院中，

書省諸行宮都部署用銀印，文不過六字，以銀硃為色。南北王以下內外百

司印，皆用銅，以黃丹為色。諸稅務以赤石為色。

正隆元年，始定制命禮部更鑄三師三公親王尚書令，金印，方二寸，重八十兩，駞紐。一字王印，方一寸七分半金鍍銀，重四十兩。三字諸郡王印，方一寸六分半，

金鍍銀，重三十五兩。三字國公一品印，方一寸六分半金鍍銀，重三十五兩。二品

印，方一寸六分，金鍍銀，重二十六兩。東宮三師宰執與郡王同。三品印，方一寸五分

半，重二十四兩。四品印方一寸五分，重二十四兩。六品印，方一寸三分，重十六兩。七品印，方

一寸二分，重十六兩。八品印，方一寸一分半，重十四兩。九品印，方一寸一分，重十四兩。並

銅印。朱記，方一寸，銅，重十四兩。

元至元元年七月定御寶制凡宣命一品二品用玉三品至五品用金又元宗室

駙馬通稱諸王初制簡樸位號無稱惟視印章以爲輕重如舊封一字王

者金印獸紐二字王者金印螭紐次爲金印駝紐金鍍銀駝紐龜紐有

止用銀印龜紐者其等級不同如此。

臣下印一品衙門用三臺金印二品三品用二臺銀印其餘大小衙門印雖

大小不同，皆用銅。其印文皆用八思麻帝師所製蒙古字書。印大有至今尺二三寸者。

七　明印

明制：玉璽玉府之寶用玉筯文。內閣印用玉筯文銀印直紐，方一寸七分，厚六分。將軍印用柳葉文征西鎮朔平羌平蠻等將軍印用蟠鼎文，皆銀印扁紐，方三寸三分，厚九分。餘俱用九叠篆銅印直紐。監察御史用八叠篆銅印，直紐有眼，方一寸五分，厚三分。其品級之大小皆以分寸別之正一品

銀印三臺,方三寸四分,厚一寸。正二品,銀印二臺,方三寸二分,厚八分。衍聖公

等正二品及後二品,銀印二臺,方三寸一分,厚七分。正三品,銀印,方二寸九

分,厚六分。五釐在外各按察司各衛正三品及後三品,銅印,方二寸七分,或

二寸六分,厚六分或五分。五釐正四後四俱銅印,方二寸五分,厚五分。正五後

五,銅印,方二寸四分,厚四分五釐或方二寸三分,厚四分。正六後六銅印,方

二寸二分,厚三分五釐正七後七,銅印,方二寸一分,厚三分。正八後八銅印,方

二寸,厚二分五釐。正九後九,銅印,方一寸九分,厚二分二釐未入流,銅條記,

廣一寸三分,長二寸五分,厚二分一釐自正三品以下,皆直紐九疊篆。

其他文臣有領勅而權重者用銅關防,直紐廣一寸九分五釐,長二寸九

分,厚三分,九疊篆,雖宰相行邊,與部曹無異又內官用牙關防,曾

見善齋吉金錄,為御前欽賜。案明史輿服志嘉靖中,顧鼎臣居守,

用牙鏤關防,則不必定內官始用牙關防矣又案:明劉辰國初事略載

太祖因部臣及布政使用預印空紙作姦事發，議用半印勘合，行移關防。是關防本半印，略同漢之半通印，後不勘合，猶沿其制作長方形耳。

八　清印

清制：皇帝用玉璽，稱玉寶，用玉箸篆。后妃金寶，親王金寶，龜紐郡王飾

金銀印，麒麟紐。屬國王飾金銀印，駝紐。公侯伯銀印，龜紐。衍聖公、宗人府、

銀印，直紐。經略大臣、大將軍、將軍領侍衞內大臣，俱銀印，龜紐。辦理

軍機事務處、六部，俱銀印，直紐。印文文職首尚方大篆，次小篆，次鍾鼎

篆，次垂露篆。武職首柳葉篆，次受篆，次懸鍼篆。俱副以滿洲文，當時名曰

國書以職之崇卑為等差，印邊尤較宋元為寬。方者曰印，長方者曰關

防。野獲編曰本朝印記凡為祖宗朝所設者俱方印後因事添設則賜關防

防，設者俱方印後因事添設則賜關防。日條記曰圖記曰鈐記。

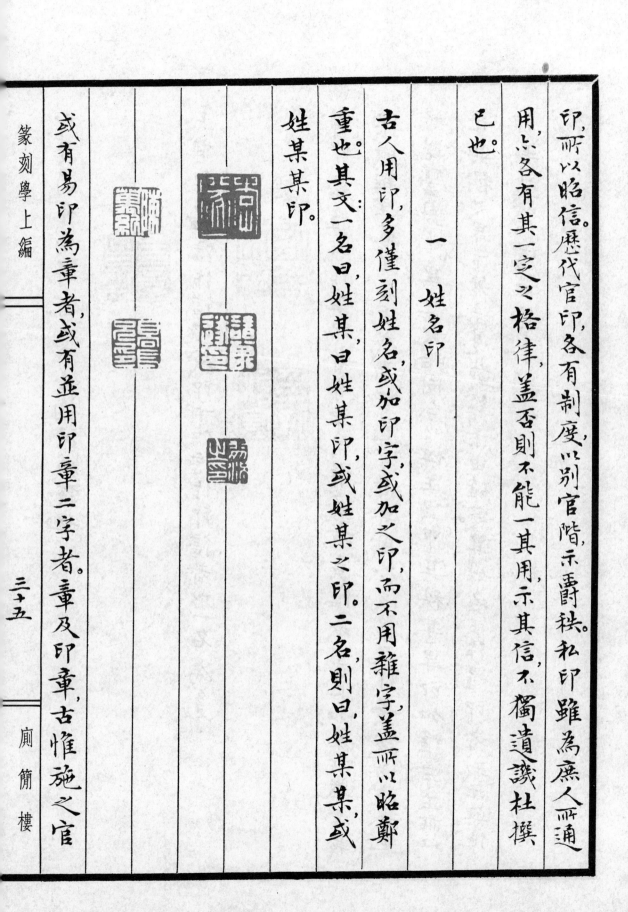

印，所以昭信。歷代官印各有制度，以別官階，示爵秩。私印雖為庶人所通

用，亦各有其一定之格律，蓋否則不能一其用，示其信，不獨邁議杜撰

已也。

一　姓名印

古人用印，多僅刻姓名，或加印字或加之印，而不用雜字，蓋所以昭鄭

重也。其文一名曰姓某，曰姓某印，或姓某之印。二名則曰姓某某，或

姓某某印。

或有易印為章者，或有並用印章二字者。章及印章，古惟施之官

印之苟布局得當正不必拘泥成說也。

凡有印上加信作信印或印下加信作信信者以一名為多。

有印上加唯字作唯印者，有單用唯字者，多僅表里邑。如左所舉孝義

樂成鉅里皆里名也。或為里邑守者專用於文移之印。案說文唯，諾也。

吩諾應對也。里邑長，略同今之保正里甲，其秩甚卑，印加唯字正所以

示其秩之卑下，然未見載籍末由確定。其姓名下作唯印者，或示無他

印，或示謙下，當無他意。

有名印而附以所受官爵者，然不多見。

有作姓印某或姓印某某者，為回文印，取雙名不相隔離之意，蓋回文讀之

仍為姓某印或姓某某印也。回文印不可著之字七修類稿曰：「陸友仁得

古印曰陸定之印，曰名其子曰定之。倪迂贈詩，有辨文曰定之之句，此應是

回文否則姓陸名定非定之矣。

有印上加私字作私印者，文曰姓某私印，係用於私書封記所以示有別

於官印也。雙名無作私印者，私印点不得作回文。

姓名印以白文為正格，惟秦漢印閒有作朱文者。

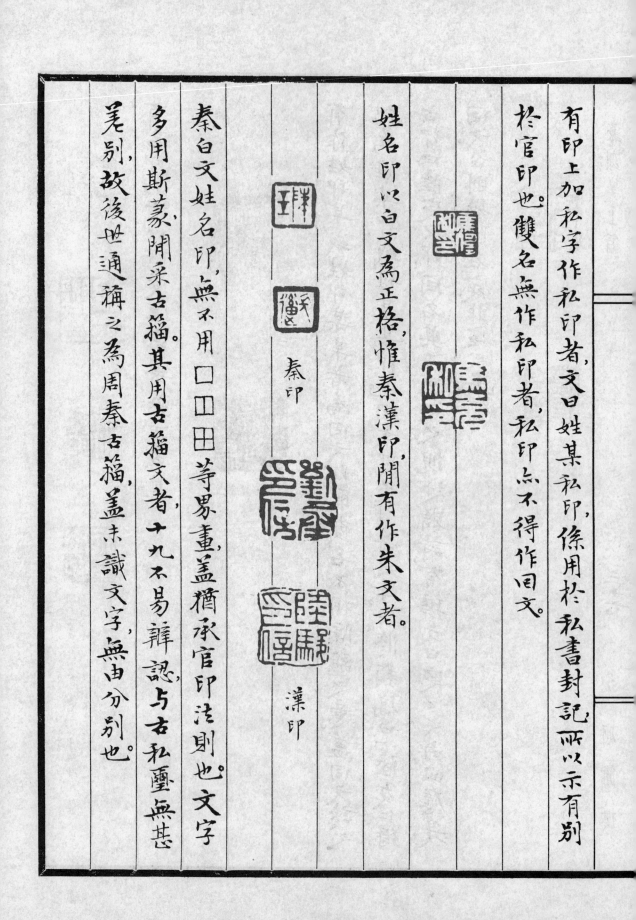

秦印

漢印

秦白文姓名印，無不用口曰田等易畫盖猶承官印法則也。文字多用斯篆閒采古籀其用古籀文者十九不易辨認，与古私璽無甚差別，故後世通稱之為周秦古籀，盖未識文字，無由分別也。

漢姓名印，有用魚馬蟲篆者以玉印爲多，其文奇倔可喜，後世無能爲之絕者。

二　字印

字即表字字印，舊名表德印。漢人多一名，其三字印，非複姓及無印字者，皆非名印，蓋字印不當用印字以亂名也

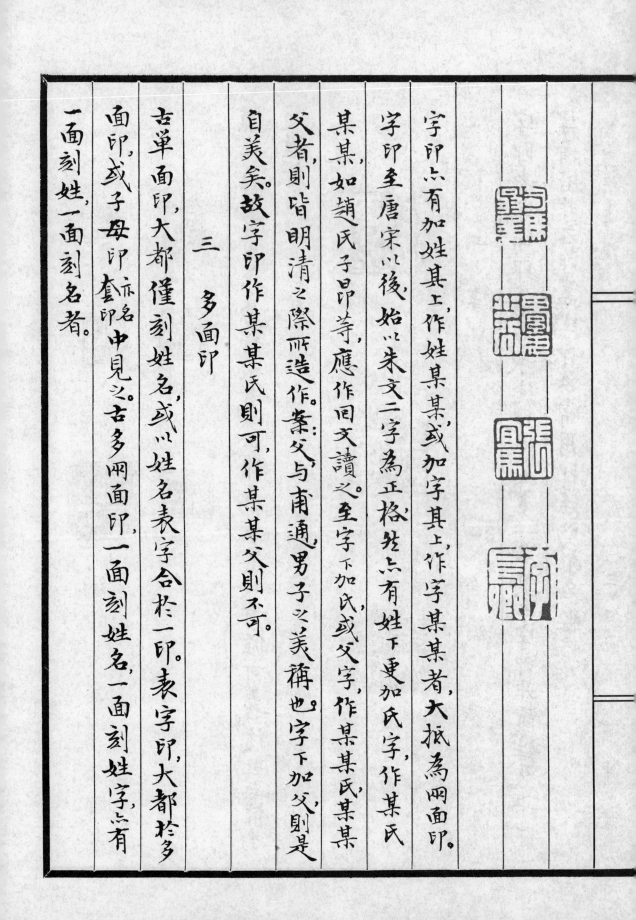

字印尖有加姓其上作姓某某或加字其上作字某某者，大抵爲兩面印。

字印至唐宋以後，始以朱文二字爲正格。尖有姓下更加氏字作某氏

某某，如趙氏子印等，應作回文讀之。至字下加氏或父字作某某氏某某

父者，則皆明清之際所造作。案父與甫通，男子之美稱也字下加父則是

自美矣。故字印作某某氏則可，作某某父則不可。

三　多面印

古單面印，大都僅刻姓名，或以姓名表字合於一印。表字印，大都於多

面印，或子母印套印中見之。古多兩面印，一面刻姓名，一面刻姓字，尖有

一面刻姓，一面刻名者。

有一面刻姓名，一面刻臣某，或妾某者。案：男子稱臣，女子稱妾皆卑辭也。

古人相与語，亦多自稱臣，如史記述呂公言：「臣少好相人」述朱家言

「迹且至臣家。」非必對君始稱臣也。近有作賤子某某者，亦此意。

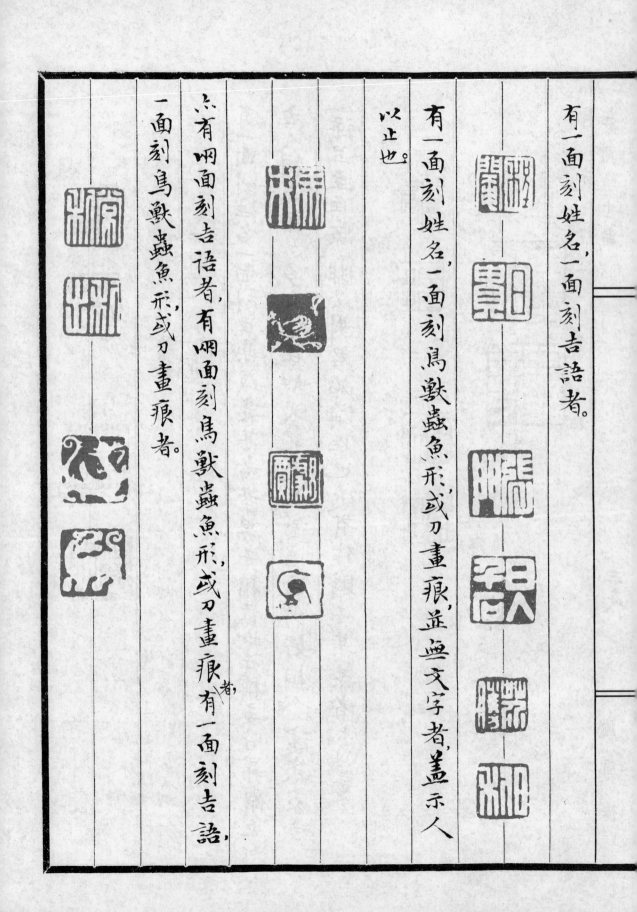

有一面刻姓名一面刻吉語者。

有一面刻姓名，一面刻鳥獸蟲魚形，或刀畫痕，並無文字者，蓋示人以止也。

有兩面刻吉語者，有兩面刻鳥獸蟲魚形，或刀畫痕者，有一面刻吉語一面刻鳥獸蟲魚形，或刀畫痕者。

此外有一印五面或六面皆刻文字者，不甚多見。其文皆用鑿五面

印，惟秦時私鉩有之，大抵皆為吉羊文字。六面印則盛行於魏晉六

朝之際，姓名氏籍持信封記盡在於是，蓋一印而其用畢備，此為後

之套印所自昉。

漢私印亦有半通者，十九於姓名之上或下，坿以吉羊文字，如大利某某某某大利等，其僅表姓名者，則不多見。

四 朱白相間印

漢印有半朱半白者，有朱白相間者，又有一朱二白，二朱一白，一朱三白，三朱一白，二朱二白，及上下分朱白者，大抵筆畫少者則以朱文間之，其二字筆畫一繁一簡者，則取簡者朱之，繁者白之，朱白之間，各適其宜，不可強合。凡此並以兩面印為多。

古肖形印有二類：一為純圖畫象形者，一為圖畫中坿有文字者。純圖畫象

五　肖形印

形者，有龍鳳禼咒犬馬以及人物魚鳥飛潛動靜，各々不同莫不渾厚沈

雄，專以古樸取勝，雖其時代未可確斷，要為三代古物無疑，陳簠齋

曰：「圓肖形印，非夏即商」是也。肖形印多白文，其圖畫窪下之處，常有

細紋突起，盖便施於封泥之用者也。

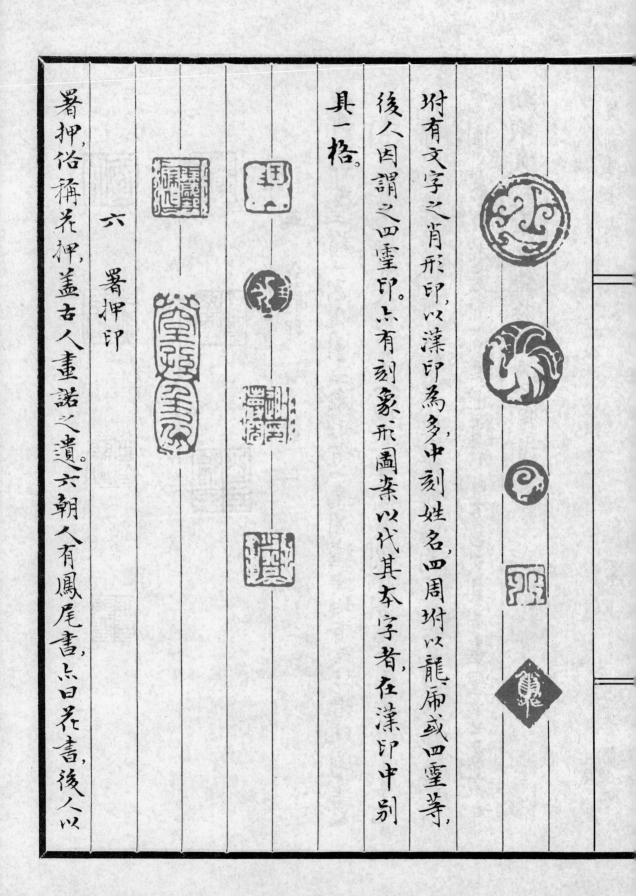

坿有文字之肖形印，以漢印爲多，中刻姓名，四周坿以龍虎或四靈等，

後人因謂之四靈印。亦有刻象形圖案以代其本字者，在漢印中別

其一格。

六　署押印

署押俗稱花押，蓋古人畫諾之遺。六朝人有鳳尾書，亦曰花書，後人以

之人印，至宋而盛行。周密癸辛雜識云：「古人押字，謂之花押印，是用名字稍

花之，如韋陟五朵雲是也」

元代署押印，多作長方形，有上刻真書姓字，下刻署押者，亦有參以蒙

古文，即元代國書或以蒙古文代押或上蒙古文下著署押者，沿統謂之元押。

有一印中剖為二，如古代符節者，曰合同印。點用蒙古文，大抵為分執示信，

以為騐合之用。

七　書簡印

秦漢書簡印，內外通用一名印而已。即官府傳檄文移，內外點止一印，蓋所
以示信也。漢魏之際，有作某〻啟事、白事、白疏、白箋、言事、疏言事等，多見
於兵面印及套印中。更有作長篇韻語者，如「姓某私記宜身至前，迫
事無閒，唯君自發印信封完」等。〻有僅作封完、白記等字者，則
多與姓名印並用。今人仿製頓首、副啟、再拜、慎餘、謹封、護封等二
字印，且有並用於一書者，殊俚俗可笑。

八　齋館別號印

唐李泌有端居室三字印，相傳為齋館印之鼻祖。至宋世幾人人有齋館別號，且必製印為記。蘇洵有老泉山人印，蘇軾有東坡居士印，王銑有寶繪堂印，米芾有寶晉齋印，姜夔有白石生印，皆是也。

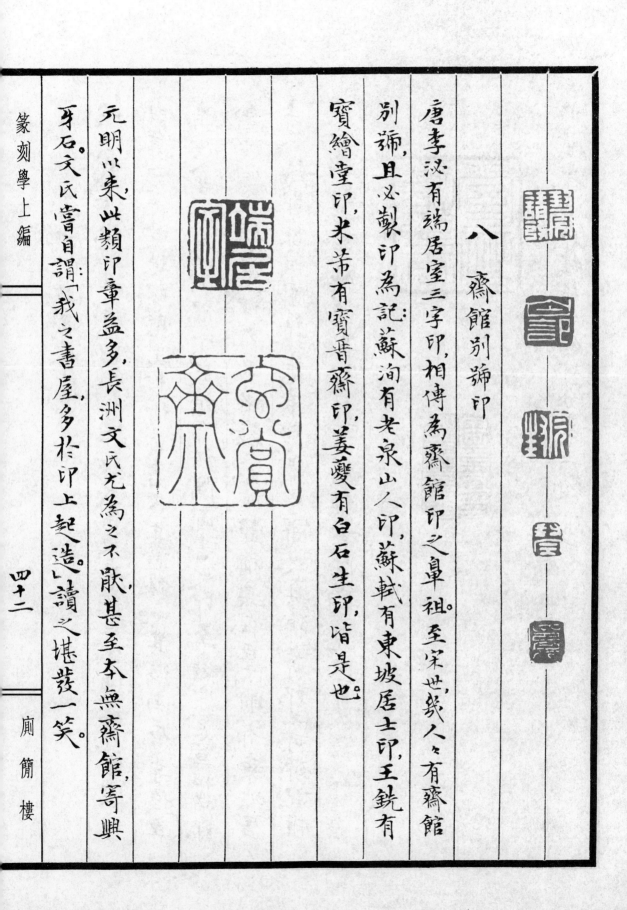

元明以來此類印章益多，長洲文氏尤為之不猒，甚至本無齋館寄興，牙石文氏嘗自謂「我之書屋多於印上起造」讀之堪發一笑。

收藏鑑賞印，興於唐而盛於宋。唐太宗之「貞觀」二字連珠印，玄宗之「開元」二字連珠印，皆用於御藏書畫，其濫觴也。其後南唐李後主有「建業文房」之印，宋太祖有「祕閣圖書」之印，至徽宗之宣和諸印，有「建業文房」之印，宋太祖有「祕閣圖書」之印，至徽宗之宣和諸印，金章宗之明昌七印，尤為著錄家所艷稱。其在臣下，則有東坡居士之「趙郡蘇軾」「圖籍」，米芾之「米氏審定真蹟」等印，不可殫記惟原印及鈐本，流傳至尠，僅於書畫繢素間，偶一見之耳。

收藏鑑賞印，續析之約可分為三類：

收藏類：

　　收藏　弆藏　珍藏　鑒藏　藏書　藏畫

　　珍玩　祕玩　祕極　珍祕　圖書等

鑒賞類：

　　鑒賞　珍賞　清賞　曾閱過　曾閱　讀過

　　曾讀　過目　過眼　眼福等

校訂類：

　　校訂　攷訂　審定　鑒定等

點有引成語如：「子孫保之」「子孫永保」等者，有作告誡語如：「鬻及借書

爲不孝」等者，更有作祈願之辭，如：「姓某々，願此書永無水火蟲食之戚」

等者，不可枚舉。

　　　　十　吉語印

古代多吉語印，如秦有小璽作：「疢疾除，永康體萬壽富。」漢有金印作：

「建明德子千億，保萬年治無極」皆吉羊語也。漢書王莽傳載三印

曰：「維祉冠，存已夏，慮南山藏薄氷。」曰：「肅聖寶繼。」曰：「德封昌圖。」又清

桂馥札璞曰：「漢印有：申祐慶，永福昌，宜子孫。」又有：「永祐慶，長壽康。」又

有古銅印文作「□子魚印，承天德，獲休祉，永安寧，傳無極」。皆其濫觴。

漢㖵面印尤多作吉羊語者，如「日利」「大利」「長幸」「大幸」「長樂」「長富」等，又如

「宜官內財」「日入千石」「日利千萬」「宜官秩長樂吉貴有日」等点有姓

名上下加坿吉語者，唇不出利祿兩外。

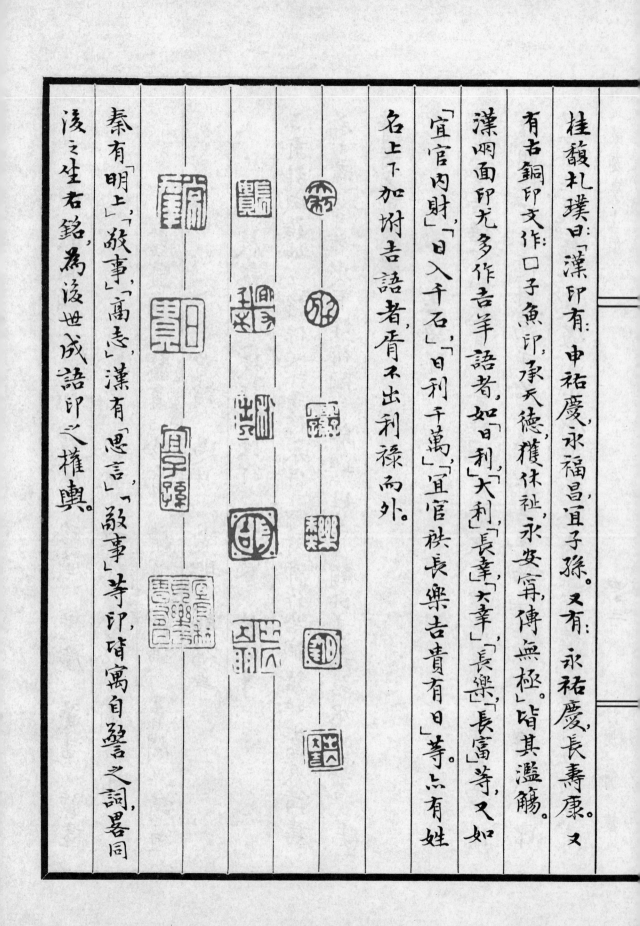

秦有「明上」，「敬事」，「畐志」，漢有「思言」，「敬事」等印皆寓自警之詞，晷同

後之生右銘，爲後世成語印之權輿。

十一 成語印

成語印,盛行於宋元之際,傳賈似道有「賢者而後樂此」一印,自後相習
成風,迄夫明清,此風益熾。明何雪漁,好以世說新語入印,有用宇騷語風
月語,佛道家語入印者。文衡山生於明憲宗成化六年庚寅,刻離騷語入
印曰:「惟庚寅吾以降」。後文嘉致之,刻印曰:「肇錫余以嘉名」。文彭復致
之,自刻印曰:「竊比於我老彭」。皆令人忍後不禁者也。至如周亮工欒之
「我在青州,做一領布衫重七斤半」。又曰:「軍漢出家」。武雲谷同校京營步軍
統領番後罷官,遂刻一印曰:「打番兒漢」。則愈出愈奇矣。業取成語入印,
雖屬一時游戲,要當求其雋永篤雅,不能信手臆造,曾見有人以生

於甲子,遂效衡山騷語印,刻作:「惟甲子吾以降」者,不學無術,適足為識者所笑耳。

十二　猒勝印

猒勝印,為佩印之用以辟邪者,故亦名辟邪印。秦印有作「龍蚰辟邪」四字者是也。

晋葛洪抱朴子曰:「古之人入山者,皆佩黃神越章之印,其廣四寸,其字

一百二十。以封泥著所佳之四方各百步,則虎狼不敢近。其內也若有山川

社廟血官惡神能作禍福者,以印封泥斷其道路,則不復能神矣。

篇今所見黃神越章,最多不過九字,作「黃神越章天帝神之印」無

作百二十字者。然、其為猒勝之用,則可擬以為信。其他有作「天帝使者」、

「天皇上帝」、「天帝殺鬼之印」等々者其用一也。

新莽時有剛印之制,以正月卯日作,長一寸,廣五分,大者長三寸,廣一寸用

玉式金或桃,四方,中有穿,穿即孔凡碑上圓孔及印鈕著革帶佩之。其文曰:「正月

左右穿帶之孔皆曰穿

剛既央，靈殳四方，赤青白黃四色是當，帝令祝融，以教夔龍廬疫剛

癉，莫我敢當。」別作嚴卯，其文曰：「疾日嚴卯，帝令夔化順爾固伏化

兹靈殳既正既直既觚既方，庶疫剛癉，莫我敢當。」恭慶劉興王以

劉為卯金刀，故作此以為獸勝，此殆後世獸勝佩印之所自昉歟。

第三節　印式

歷代印式大致方條兩種，點閒有作圓形及橢圓形者，惟周秦古鈢，則頗

多異式。

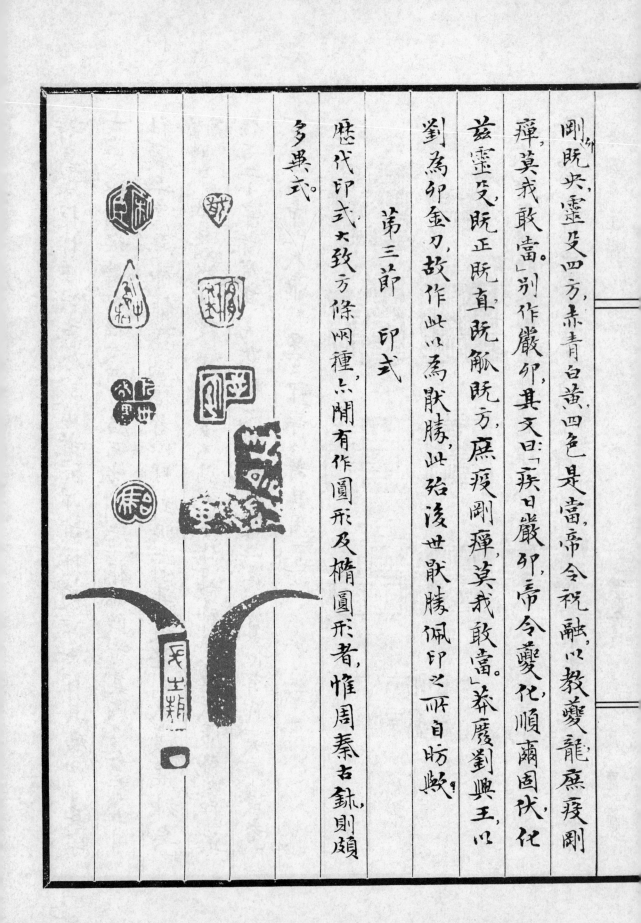

後人有斲為壺盧連環琴鼎竹葉及錢幣禽獸等式者不可枚舉，

難非古制然尚能挖雅去俗布置得宜亦未始不足觀賞也

兩面印多漢魏閒物秦印亦偶一見之印厚不逾二三分中有穿以便繫綬，

故亦名穿帶印。

五面六面印見前節五面印刻印文於正面及四周六面印則別一面刻

於紐頂故較心

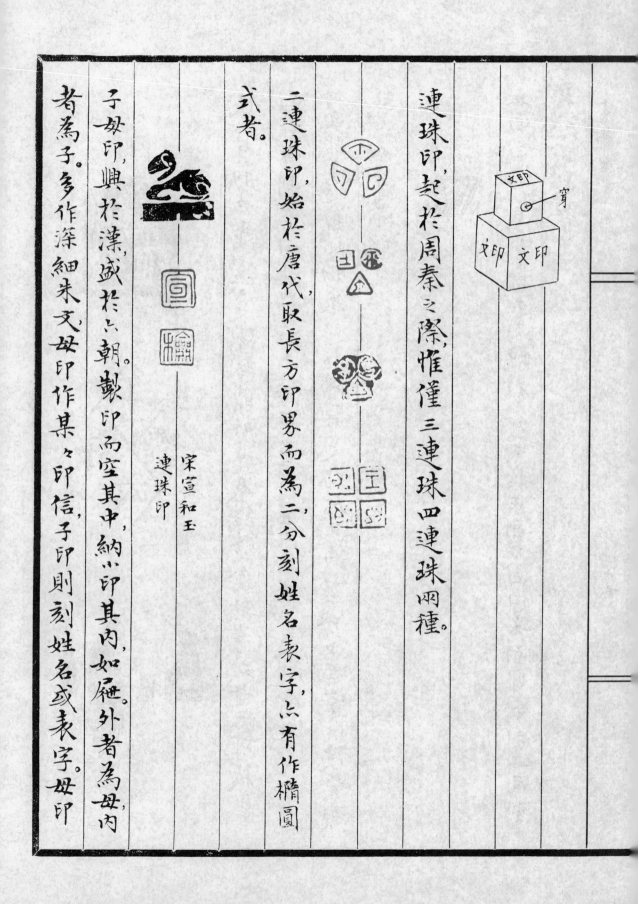

連珠印，起於周秦之際，惟僅三連珠四連珠兩種。

穿

二連珠印，始於唐代，取長方印界而為二，分刻姓名表字，亦有作橢圓式者。

連珠印

宋宣和玉

子母印，興於漢，盛於六朝。鑿印而空其中，納小印其內，如屜外者為母內者為子。多作深細朱文，母印作某某印信，子印則刻姓名或表字。母印

紐作母獸，則子印作子獸，套成如母抱子狀。亦有母印紐作獸身，子印紐

作獸首，套合而成完獸者，故一名套印。傳世者，有雙套印，即一母三套印，

即一母四套印。即一母四套印不多見。

即一母四套印即三子

刻五面。

後世套印有不用紐者。製大方印，空其中，依次納大小方印其內，最末

為一寸邊小方印。有三套、四套、五六套不等。最小之方印刻六面，餘皆

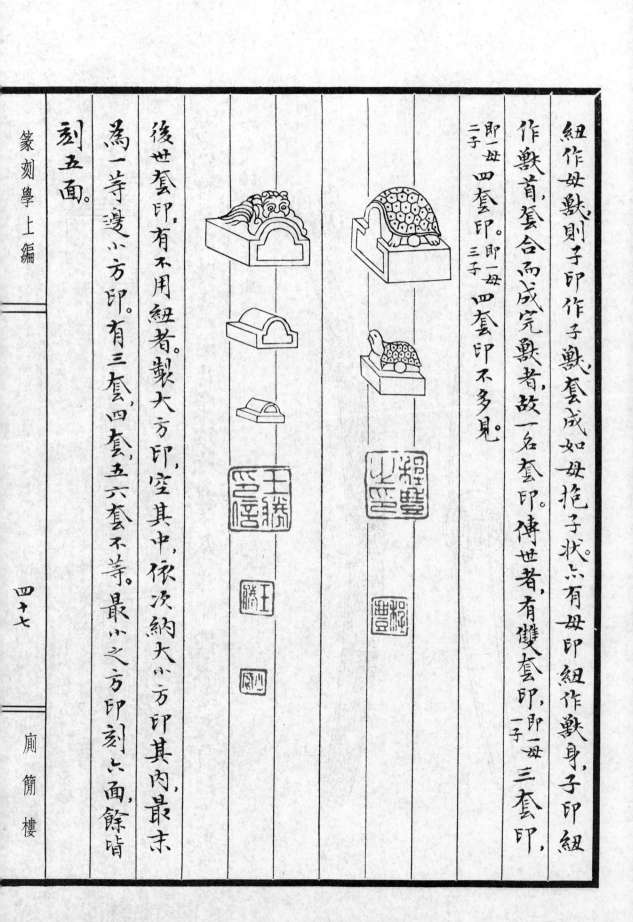

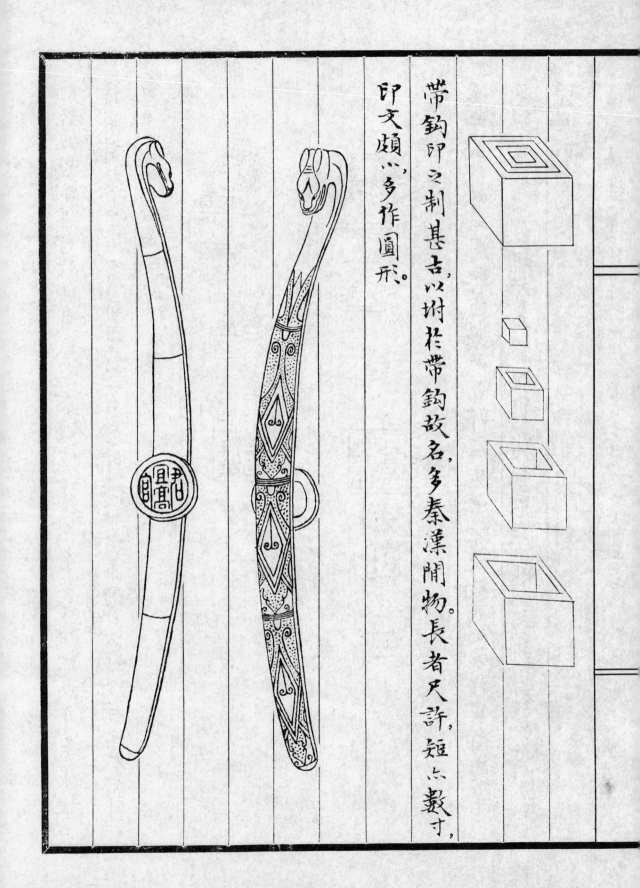

帶鈎印之制甚古，以附於帶鈎故名，多秦漢閒物。長者尺許，短止數寸，印文頗少，多作圓形。

古印有極大者，其上多附直紐，就印文以觀意為烙馬或鈐於廩粟之用，

大都以鐵為之。

第四節　印紐

印之有紐，猶器之有蓋，碑之有額，浮屠之有尖，亭榭樓臺屋宇之有頂脊

鴟甍也，製雖不同，其所以裝整修飾而適於用則一，紐之種類可分器具

及禽獸蟲魚等若干種。最簡者，為覆斗，為直紐，為瓦，為鼻，為橋，為環，

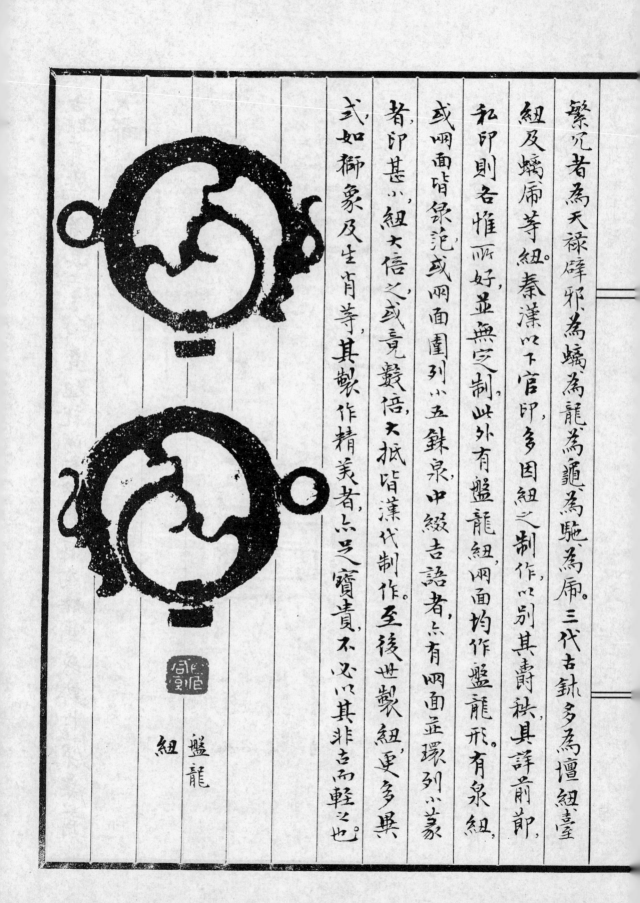

繁冗者為天祿辟邪為螭為龍為龜為駝為羔。三代古鉩多為壇鈕壹至

紐及螭虎等鈕。秦漢以下官印多因紐之制作以別其壽秩其詳前節，

私印則各惟兩好並無定制此外有蟠龍鈕兩面均作蟠龍形。有泉鈕，

或兩面皆象范或兩面圍列小五鈇泉中綴吉語者，或有兩面並環列小篆

者即甚小，紐大倍之或竟數倍大抵皆漢代制作。至後世製鈕更多異

式，如獅象及生肖等，其製作精美者亦足寶貴不必以其非古而輕之也

蟠龍

紐

泉紐

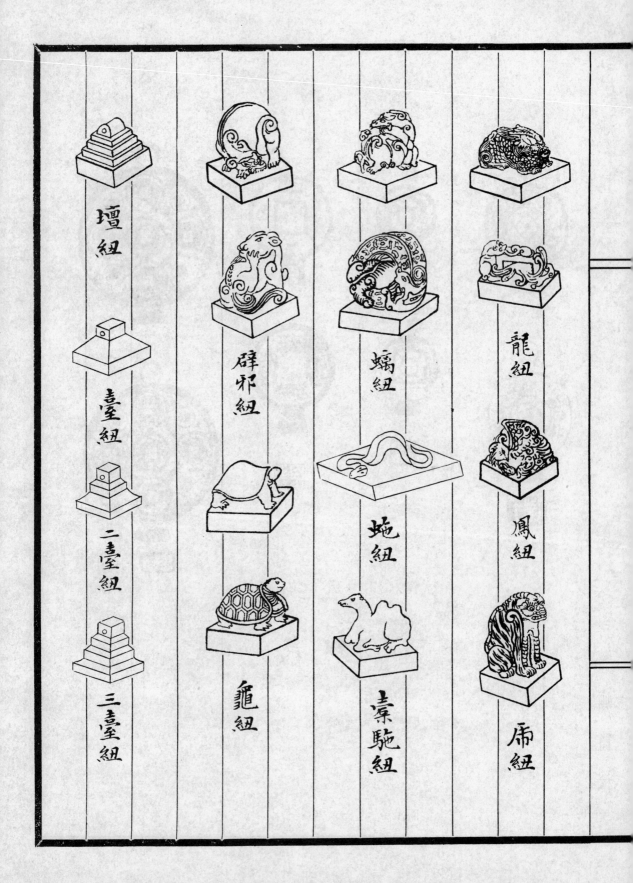

壇紐

臺紐

二臺紐

三臺紐

辟邪紐

龜紐

螭紐

蟘紐

橐駝紐

龍紐

鳳紐

虎紐

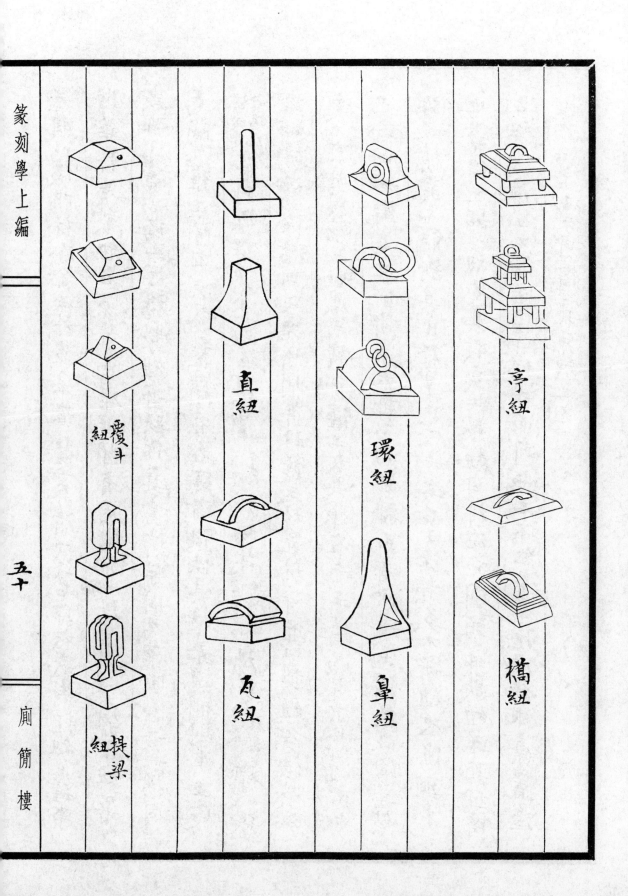

覆斗
紐

直
紐

環
紐

亭
紐

提
梁
紐

瓦
紐

鼻
紐

橋
紐

元明以後，印材除金玉外並采瓷石。至有清一代，石印大盛，對印紐一事

增華，於是製紐名家輩出。康熙間，有周彬，（字尚均）楊璿，（字玉璇）周製紐署

款作今書高均二字，楊製紐署款作真書璿字。周為康熙御工，與楊同

為閩人。雍正間，有奕天乾隆間，有名鑑者，俱佚其姓。嘉道間，則有王芝

字文安蔣列卿，昆陵及其弟子張日中，字雅于（第八）沈松年，字季申（平湖人）楊褒，字聖榮獅古（林嘉之人）張

溶，字鏡心彌石（泉婁縣人）徐漢馬文光緒間，有林茂玉林元珠等，並以製紐名。楊製今

邁亦不可見周製紐如鳳毛麟角僅王文安張雀于手蹟偶有亦見得者亦

已珍同珙璧。至其他諸家大都不勒款識即有亦邁亦僅能欣賞其製

作之精美不能斷其出於某氏之手矣石之佳者多不斷紐恐傷其才

也必不得已始以紐掩其瑕良工製紐因材而施圓頭宜獸紐平頭宜博

古紐今之庸工不解審擇信手而斷無石不紐石乃挖泣欲求棄置湮

埋於山下而不可得，真石哉也已！

製紐而外尚有雲及錦紱兩種，施於圓頂方頂之印，戢宜石印之有方圓頂者，

曰佳石不遇良工，不忍多耗及石，而僅得庸紐也。頂圓者因其勢雕為蟠頭，

以雲斷之方者薄刻方紱四裔分垂印之四面，以帶束之紱之表鏤為文

錦，垂處作襞積紋。

另有薄意一種，專刻於無紐印之四面。薄意云者，薄刻而其有畫意之

謂。刻作人物山水亭榭雲月花烏蟲魚之類，為雲鑾方錦之變格。坑

洞之石，有裂痕者，有含石格者，有紅綠黃白青楮黝黑相間為斑紋者，各

因其巧，施以雕鏤，掩其疵累，施工宜簡不宜繁，簡而有韻不落凡俗繁

則適於裝點，近穿鑿矣。

第三章　別派

自秦漢以迄唐宋印璽之流傳於世者，多至不可數計，發後末聞刻者

鑒者之為誰氏，僅秦受命璽傳為李斯書徐壽刻，点未足置信。元吾

丘衍三十五舉第九曰：「秦八大小玉璽，有大小篆回鸞等文，皆李斯書，孫

壽刻」真鑿空之談。其於載籍者，魏晉間有陳長文韋仲將楊利從詳（見）

士宗宗養寺以工摹印名，外此無聞也。蓋當時印璽，大都出於匠師之手，

非必文人學士為之漢印篆法之不合六書義理不一而足，固無論魏晉矣。至

六朝唐宗篆法益微，更多任意牽合，不成文理，其為匠手所為可知。

至元至正間，吾丘衍趙孟頫踵興，正其款制，於是篆刻一事，遂得躋於

文史之林，然尚惟工巧是節，法意均未完美，不足以言開拓時代宗派

也。迨元末，王冕（字元章 會稽人）得浙江處州麗水縣，天台寶華山所產花乳石，

土人曾採作器皿（一名花蕊石宋代），愛其色斑斕如瑊瑉，用以刻為私印，刻畫摘意如以紙帛

代竹簡，從此範金琢玉，專屬匠師，而文人學士無不以研朱弄石為

一時雅尚矣。有明正嘉之際，文彭（字壽承號三力肩復古之任 橋長洲人）始變宗元舊習，

金石刻畫流布海內，靡靡漫漫，暢開風氣，猶佛家六祖慧能之建立南宗。

由是而皖浙鄧歙諸派後先遞興作家雲起正統旁支孳乳不息故言治

印家之有宗派當自文氏始自無閒言今為列表於後以明世系左表所

列如鄧完白之師承梁襃吳育盧之纘述丁趙趙仲穆之直接攘翁

皆與世論獨歧山則須從大蓺著眼能多觀索其印蹟自能會心別

具蓋其出入之跡昭然若揭明眼人自能體會固無與於囁囁之世論也

至如宗珏字比玉自彌苏莆田人　吳晉字平子莆田人以八分入印叛為閩派後之者有練元素

人侯官　薛居瑄字宏璧其先晉江人後籍侯官　薛銓字穆父子許友字有介彌頥香侯官人　藍漣字公漪上官

人侯官　鄭際唐字雲門侯官人　李根字阿靈彌雲谷闐縣人　林霔字德澍彌雨蒼又彌桃花洞口

周字文佁長江人　　　漁人晚彌絆埣老人侯官人

等以為通人所譏故不錄。

游刻至於家傳和子江皞辰枋此趣泊耒張炳辰德先岩宏晉歲先出囿

筆之洧

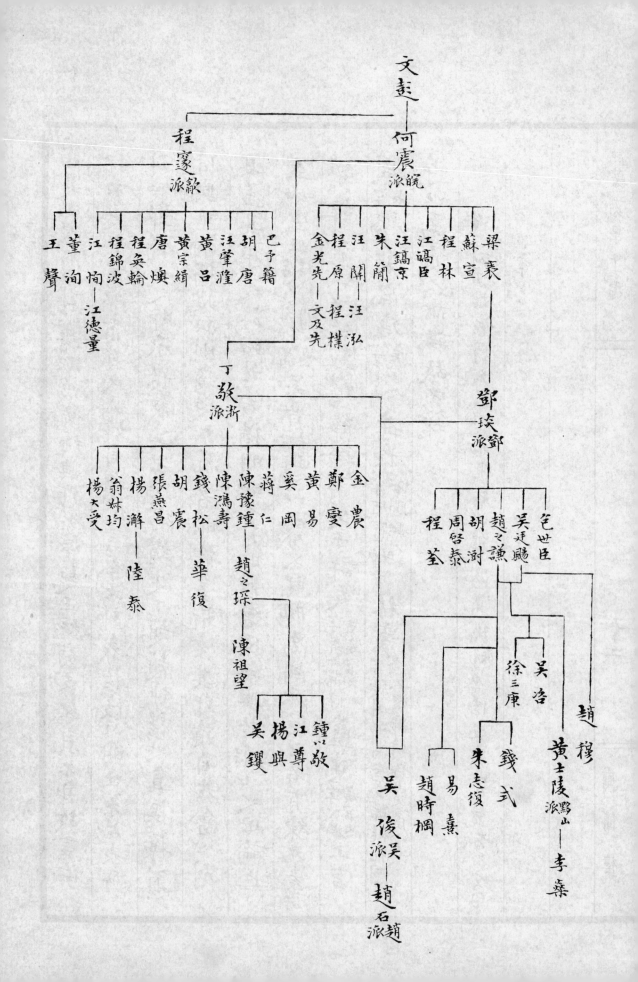

依上表所舉，自明迄今治印家之宗派，可得而名之者凡七：曰皖，曰歙，曰浙，曰鄧，曰黟山，曰吳，曰趙。茲再分別論列之：

文彭

文彭　字壽承，別字三橋，衡山之伯子，世江蘇長洲人。治印，力矯元人屈曲乖繆之失，篆法分乎方圓之閒，好刻牙印，後世評文氏刻印，謂如「新發於型了無古意」以此蓋牙質堅，多阻力，自不能如石印之可以游刃款款也。茲舉文刻三印於後二三二印，開浙派之先聲。第二印，導鄧派之前路。其啟後之切，豈可沒哉！文氏治石印成，輒就火鍛作鐙色，石經火性即頑裂，不復再中及蓋此杜後人之磨礱重刻也。鍛法已失傳，近世所傳文氏印，十九贗鼎，其石色之黝黑，乃染色為之。

文

彭

皖派

開皖派者，為三橋高弟何震，字主臣號雪漁一號長卿安徽新安婺源人渾穆不及三橋，而蒼勁過之，廣蒐蕭繚編歷邊塞，自大將軍以下皆以得一印為榮，篆刻一藝見重當時，殆無倫比。嘗謂：「六書不精義入神，而能驅刀如筆，吾不信也。」何籍新安，故世稱皖派，得其傳者為梁袠，字千秋江蘇維揚人有梁千秋印雋

蘇宣，字爾宣一字嘯民號泗水新安人有蘇氏印略四卷

朱簡，字修能號畸庵休寧人周

汪鎬京，字宗婺源人喜切玉目謂用刀如劃沙嘗

江皜臣，

程林，字雲來歙縣人

金光先，字一甫休寧人金陵

文及先，人金陵

及程原字孟長一字六水新安人

程樸，字元雲切玉後石如宿府木屑為

汪泓字宏文字

等十數人，而以梁蘇二子為素父子，汪關字甲子原名東陽字果井後得汪關印遂更名關黃山人

最，梁裘劃傳皖人鄧琰，以圓勁取勝，是為鄧派之開山主。

何震

蘇宣

梁裘

汪
關

汪泓

歙派

開歙派者程邃，字穆倩彌垢區一字朽民又初以文何為宗，其後自立門戶，好合
<small>彌垢道人江東布衣歙縣人</small>

大小篆鐘鼎款識入印，尤得力於秦朱文，惜於六詡未能精審篆法時

有乖誤，雖大輅小瓶，終非全璧。傅程氏之學者為巴慰祖，<small>字雋堂歙子籍歙縣人</small>

胡唐，又名長康字西彌詠陶<small>彌城東居士歙縣人</small>汪肇漋，一名肇龍字<small>稚川歙縣人</small>與邃同稱歙四子，此外有黃

呂，字次黃別彌鳳<small>六山人歙縣人</small>黃宗緝唐煥程奐輪程錦波及江恂<small>字于九彌蔗田儀徵人</small>江德量字成<small>字企泉歙以</small>王聲，字振聲字

秋史又<small>彌量殊</small>父子並傳程氏薪火。與巴胡同時者有董洵，<small>池山陰人</small>

專習戲劉自成一隊，時稱董巴胡王。歙派諸子善以澀刀擬古，
<small>于天新安人</small>
寓悟彌于

故多妙合無閒，以視後世之側刀入石翦戮取媚者，不可同日語矣。

程邃

巴慰祖

浙派

胡唐　汪肇漋

董洵　王聲

黃呂

開浙派者丁敬，字敬身，彌龍泓山人，点彌研林晚彌鈍丁，文署無不敬，爲杭州人。遠承何雪漁，近接程穆倩，人謂：

「又清以来文何舊體皮骨都盡，皖派諸子力復古法，而古法僅復丁敬

魚頻衆長，不主一體，故所就彌大。蓋丁氏力追古賢，而不肯墨守漢家成法，所見既遠，所就自大。然丁氏而起者，有金農，字壽門彌冬心亦曰稽留山民昔耶居士心出家盦瓣飯僧鄭燮，字克柔彌板橋興化人黃易，字之易彌以松又奚岡，字純章彌鐵生又彌�097野子豪秋盦杭州人泉外史催渚生嚴末居士杭州人蔣仁，原名泰字階平彌山堂又彌吉羅居士女床山民杭州人陳鴻壽，字子恭彌曼生又彌種榆道人杭州人除板橋外餘皆杭人，共丁氏稱雍正嘉七子。丁黃奚蔣，亦稱西泠四家。或以丁黃奚蔣陳五子，及陳豫鍾，字浚儀彌秋堂杭州人為西泠六家。再盦之以咸同閒之錢松，字叔蓋彌耐青晚彌西郭外史杭州人及陳秋堂高弟趙之琛，字次閒彌獻父杭州人為西泠八家。外此則有胡震，字不恐彌胡鼻山人富陽人張燕昌，字芑堂彌文魚又彌金粟山人海鹽人楊澥，原名海字竹唐彌龍石吳江人翁大年，字叔均吳人楊大受，字子君彌復庵嘉興人及趙次閒高弟陳祖望，字纘思杭州人等各為浙派負鼙前驅建樹彊墲蓋自黃奚以下皆師事丁，或為私淑弟子，亦可見當時流風之廣被矣。其後又有鍾以敬，字爾中彌讓先又彌矞盦龍杭州人江尊，字尊生彌西谷杭州人楊興，字幸庵杭州人各博次閒衣鉢，吳鑰，字甹四二字老甹又彌晚翠專長石門人能把奚趙之長華復，字松庵彌光瘊杭州人

傳錢松之學，隆泰字黛生傳楊瀹之學，餘子碩碩則自鄧以下矣。長洲人

自來擬秦漢印者未解古人刀法惟知側姿取媚馴至貌合神違及

歙派興以澀刀入石而作風為之一變至浙派乃純用切刀於澀中寓堅挺

之意而秦漢精神躍然畢現不可謂非印學功臣或謂「浙派用刀與

巴胡輩俱宗漢人各得一體歙陰柔而浙陽剛」其說是巳余謂錢

丁之不墨守成法正是其善守法處蓋能以漢為經而雜取眾長以

為之緯也餘子僅黃奚能傳衣鉢蔣陳以下巳多劍拔弩張之勢至如

陳曼生之有肉無骨錢耘苔之宰合邨曾趙次閑之華路藍縷皆後

世學浙派者鋸牙燕尾一派而自出軀殼巳非遑論神意刜業易而

守成難我甯取歙之陰柔而不取浙之陽剛矣。

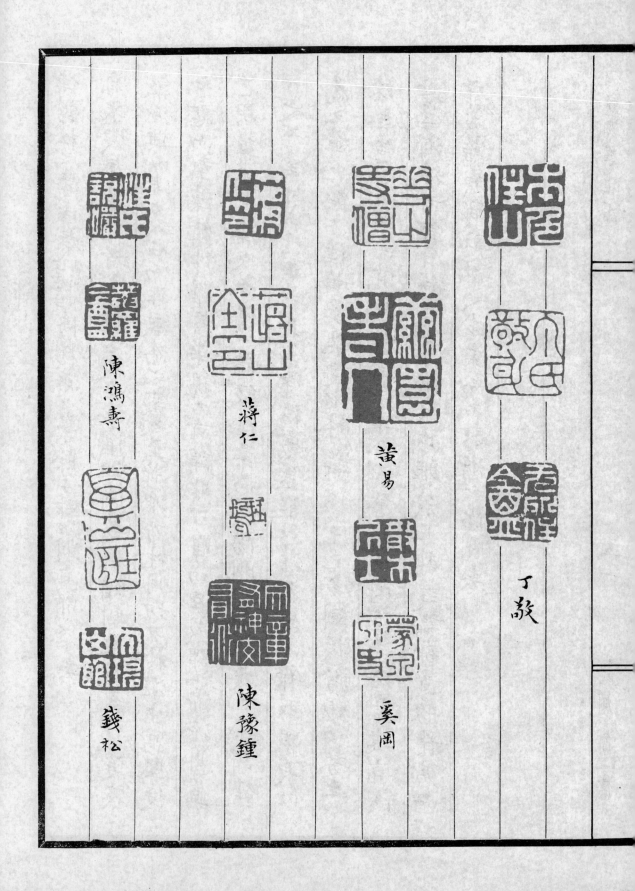

陳鴻壽　　蔣仁　　黃易　　丁敬

錢松　　陳豫鍾　　奚岡

金農

胡震

張燕昌

楊澥

翁樹培

楊大受

趙之琛

華復

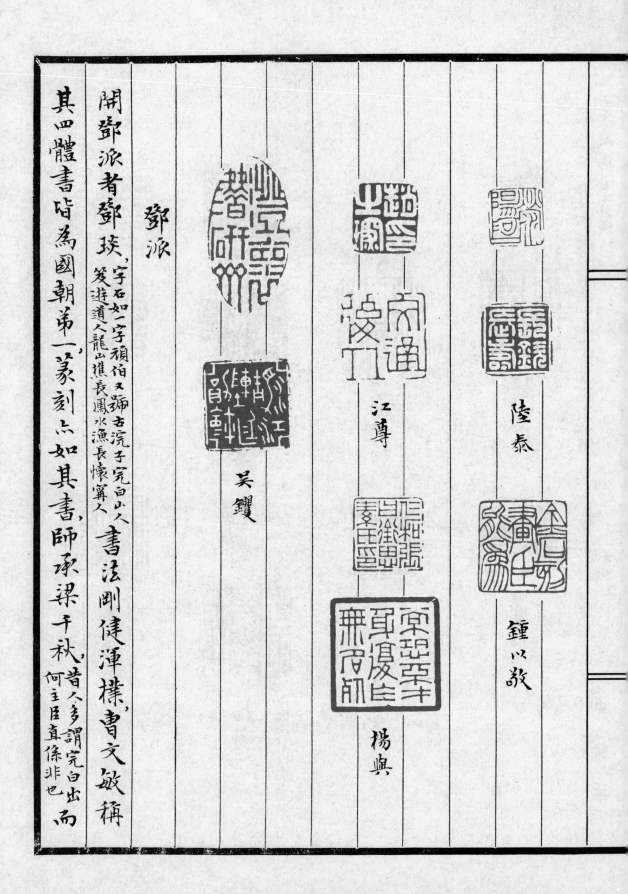

鄧派

吳鑲

江尊

楊興

陸泰

鍾以敬

開鄧派者鄧琰，字石如一字頑伯，又號古浣子完白山人、笈遊道人、龍山樵長、鳳水漁長，懷寧人。書法剛健渾樸，曹文敏稱

其四體書皆為國朝第一，篆刻尤如其書，師承梁千秋。昔人多謂完白出而

蓋以己意，不屑屑乎高標秦漢，蓋與鈍丁之不肯墨守漢家成法實異

途而同歸者也。篆法以圓勁勝，憂憂獨造，無幾徵踐人履跡。後人謂

其書從印入印從書出，在皖宗實爲奇品。傳其學者爲邑世臣，字

伯彌慎伯晚彌讓，吳廷颺，字煕載彌讓之之曰攝卷角安吳人之晚彌攝翁儀徵人 趙之謙，字撝叔彌蓋甫之彌懿寮初字冷君晚彌悲盦又署元悶會稽人 胡澍，誠

字荄甫績溪人 周啓泰，程荃。字蘅衫懷寧人

鄧琰

吳廷颺以朱文勝，白文撫漢雖有是憂，終嫵秀媚有餘，峻援不足。

吳廷颺

趙之謙續述完白，獨能別標新格，舉權量詔板泉布鏡鑑文字融會

貫通，取以入印朱文氣勢稍弱，白文大氣磅礴，欲凌駕鄧吳而其淵思

朗抱，發於詞翰，涉筆命刀，皆成雅趣，在印圃中可稱塊然獨步，至師

鄧而不為鄧拘，法古而不為古擬，非其之心光眼光者昌克至此傅趙

氏之學者有錢式，[字次行錢少朱志復，無錫人]蓋其後，朱志復，[字遂生其後有趙時棡，字叔孺，鄞縣人]取趙氏靜

穆穩後之筆，規撫秦漢，力求平正，以矯宋元之紕繆，時流之昌披意至隆也易

熹，[一名廷熹，點名獨字季復又字孺為別署韋齋大厂居士廣東鶴山人]師承趙氏而參以專實，有削文字，疑按古拙處

有非趙氏所及者，尤善撫鈢，樸野渾穆，近人無與抗手，点鄧派之蒼

頭異軍也。

趙之謙

錢式

陳書　朱志復

趙時棡

易熹

傳吳氏之學者為趙穆，字穆父，諡仲穆，別署牧父，著《錢穆盦印存》龍池盦人工力視吳

蘭陵居士守辱道人琴鶴生白雲溪漁人昆陵人

為弱而能別具機杼，不規規於一格。大書深刻，有力如庖丁刀法謹嚴實

兼浙皖之長。

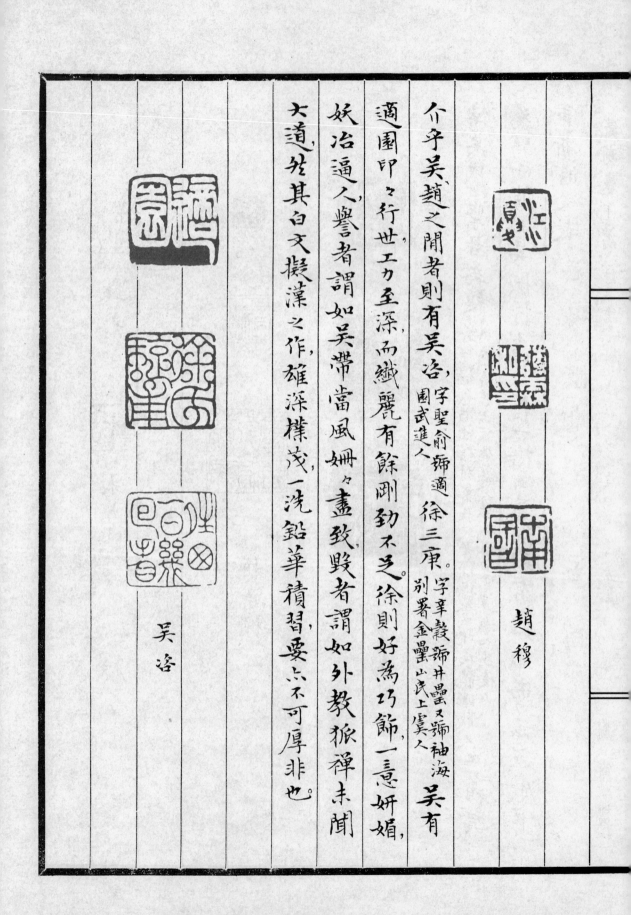

介于吳趙之間者則有吳咨，字聖俞，婌適徐三庚。字辛穀，婌井罍，又婌袖海，吳有別署金罍山民，上虞人。適圍印之行世工力至深而纖麗有餘，剛勁不乏。徐則好為巧飾，一意妍媚，妖冶逼人，譽者謂如吳帶當風，姍姍盡致。毀者謂如外教猢禪，未聞大道，发其白文擬漢之作，雄深樸茂，一洗鉛華積習，要亦不可厚非也。

趙穆

吳咨

徐三庚

黟山派

開黟山派者為黃士陵，字牧甫，一曰穆甫，別
署黟山人、黟縣人。師承在吳、趙之間，兼鄧派之長，支
也。白文多摹悲盦，挺拔過之，偶擬秦鉨，頗有古趣，朱文雜取權量詔
板泉幣文字入印，鼓刀直入，犀利無前，腕刀之強一時無兩，子少牧頗能
傳其家學。李粲 字尹桑，師事鴻柯，柯別署鈍齋，吳縣人 其高第也，善守師法，時出新意，惜
以局處南服所傳未廣。

黃士陵

李燊

吳派

當文何既歿，浙皖就衰，鄧派諸家駸駸不爲世重之際，乃有蒼頭異軍崛起其間，爲近代印壇放一異彩者，則安吉吳俊卿是已。後字俊卿，號倉碩。以曰昌碩，昌石，以倉石，曰苦鐵，曰岳廬，曰老岳，曰岳道人，晚號大聾。初參丁、鄧，繼法吳、趙，後獲見齊魯封泥及漢魏六朝專甓文字，遂一變而爲逋峭古拙。於是皖浙諸派爲之埽盪無遺，其刌高盛名播聲域外，蓋有由來矣。浙皖二派始用澀刀切刀大書深刻，洎夫吳氏，易以圜幹銳刃，馳驅石骨，信手進退周不如意，論者或病其入石過淺，不知大書深刻㸃嫵過猶不及，吳氏

蓋用佛門之意參法以救其弊也。傳吳氏學者王賢，字个簫江，蘇海門人，賣硯，

字龍丁，別署佛〔耶居士松江人〕各能略得一二餘子碌碌，僅及膚受，妄學支離，聚成惡

習，坐為世詬，亦可歎也。

初期

晚年

趙派

趙派濫於趙石，字石農，別字古泥，初從同里李鐘〔字虞〕受鏃學，李蓋吳

〔曰泥道人常熟人〕

岳廬入室弟子也，後從沈石友游，乃得親炙岳廬藝事。岳廬治

印側重刀筆，故其章法往往有支離突兀者，趙於章法別有會心。

一印入手，必先篆樣，別紙務求精當，少有未安，輒置案頭反覆布

置不惜積時累日數易楷葉，必使安詳豫煥，方為奏刀，故其所作

平正者無一不揖讓雍容運巧者無一不神奇變幻。然其初年之於

岳廬固点步点趨，未敢少越規範也。吳主圓轉趙主廉腐，造岳廬

既老，大江南北已吳趙各樹一幟，學吳而不為吳氏所囿，其惟趙氏

一人豈特青冰藍水已哉，故列為趙派以為之殿。

初期作

右敘宗派止於虞山趙氏者，以此外無有能開宗立派者也，即北都印人如齊璜白石，從趙悲盦出，雖巨刃摩天，然嬛獷野壽鏑石工之學，悲盦弢奠板滯，了無是處，陳衡恪師曾陳年半丁並辦香安吉，各有寸長，凡此均不脫吳趙藩籬，自鄶以下，更無足道，故並未列。

第四章　款識

款識署於印側，陰文謂之款，陽文謂之識，始於元代趙子昂印松雪齋天水趙氏二印側有子昂二字款，至明季文何兩家踵事增華，張大其制，倣勒碑之例，先落墨後奏刀，顧其款祇僅二三字，或加署年月，從未有長篇累牘者。

文彭

何震

至清季鈍丁老人拟為随手鐫刻，以石就刀，自饒拙趣，於是署款之法為之一變。

後癸邪廿三年沈欽韓制記

阿觀

守秋 —— 梁衰

程邃 —— 程篆

汪關

汪關 —— 弘度 —— 汪泓

点有於印側雜刻詩詞及論印文字或印文出廡者，以西泠諸家為多，其精能者頗有晉唐風格，如蔣山堂、陳秋堂、黃小松、趙次閑、徐三庚等是。

丁敬

蔣仁

黃易

陳豫鍾

鄧完白能於印側信手刻篆分或作草，不先落墨，融渾自然，其後

色慎伯，吳讓之等效之。

趙之琛

鄧琰

吳熙載

黄小松，楊龍石，翁大年等並好以分書署款，然皆先落墨，雖樣茂

可喜，以視完白山人又差一閒矣。

—黄易

—楊澥

—翁林均

—趙之琛

趙悲盦專工北碑，其印款轉勝其書，有時類漢鑿印，有時類六朝

造象，有時如武梁刻石倉頡題名，詭譎變化，莫可名狀。其後黄牧

父易大厂趙䜌叔獨李尹桑等並效其體。

黄士陵

易熹

赵之谦

下篇

篆刻學下編目次

篆刻學下編

一

廁簡樓

第五章　參攷

七　飾印

六　石屑

篆刻學下編　　　　　　　楚人鄧散木述

第一章　篆法

印以篆文為主，故學刻印，必先通篆。仁和葉舟尝曰：「今人不會篆字，容易誤印，白文小印，尚可描補，大即不能，至朱文更出醜矣。」印所謂通篆謂能識篆寫篆識篆當別為專篇茲言寫篆：

第一節　執筆

執筆者，用筆之始，不解執筆，即不能運筆。執筆以五指共執為正法。五指共執者，大指撇筆管指�‧筆，點曰中指鉤筆，名指抵筆小指拒筆。而取乎五指共執者，蓋使筆之四面均便著力也。大指撇其左，食指包其右，中指衞於前，名指抵於後，如用兵然，大指管指為左，右兩翼中指為前鋒，名指為後隊四面分布，而以小指為其後盾，則筆管自然穩定，不至敧側矣。此法名曰撥鐙，唐陸希聲謂傳自二王，

且溯源於李斯,南唐李後主亦稱為祕法者也。唐林蘊解撥鐙之

鐙為馬鐙謂扆口開空圓如馬鐙,此說非是。蓋撥鐙之意,不在鐙而

在撥,林以足踏馬鐙淺則易轉,前運指執管,点欲其淺,使易撥動,

凳踏鐙而曰撥鐙,未免牵強。案:昔有拳師,授人運刀之法,先使之撥

鐙與掃地久之,其人遂臻絕詣。撥鐙運三指之力,作書亦運三指之

力,援此,則撥鐙之鐙為非馬鐙明矣。撥鐙已有安倫尚待研究。

撥鐙五字訣

撥　以大指上節自節以上用力撥住筆管之左方,是為大

　　指之執法。

厭　以食指上節,厭定筆管之右方,使與大指齊力執住,

　　是為食指之執法。

鈎　以中指尖鈎住筆管之前方,即管之對掌心外面,無

以中節之骨,助食指鈎力,使筆不外倚。是為中指之

執法。

貼 以名指爪肉之際,用力貼著筆管之後,與鈎力對向,
使筆不內倚。是為名指之執法。

輔 以小指緊輔名指之後,使掌虛而又不患鈎力之過強。
是為小指之執法。

字法曰:「撅押鈎抵格」與此畧同。

古五字訣即古人所謂五指齊力者是也。唐陸希聲五

字訣

八字訣

撅 大指骨上節下端用力,中節突起,作九十度直角。

壓 食指中節,旁著筆管,使中節骨突起如鵝頸(以上二

指著力而不動。)

鈎　中指尖著筆管，鈎筆令向下。

揭　名指背爪肉際著筆管，揭筆令向上。

抵　名指揭筆，中指抵住。

拒　中指鈎筆，名指拒之（以上二指主轉運）。

導　小指衬名指之後，導之過右。

送　小指送名指過左（以上一指主牽過）。

此八字訣，較五字訣為精詳。

一圖　　正視

二圖　側視

凡用撥鐙法者,其掌必覆,其腕必平,筋皆反紐,可以久書不倦,古人作

書,皆用撥鐙法,故通篇筆力,後先如一至,大指之撥法,有龍眼鳳眼之

分,龍眼者,圓其大指以指尖撥管,使扁口成圓形,鳳眼者,屈其大指,

點以指尖撥筆,使扁口成新月形。(上圖即鳳眼執法)要之用筆時各

回筆之性情及其時宜,或龍眼,或鳳眼,或急執或緩執,各盡其妙,

不可刻舟求劍也。

執筆之高度,点為習書者必須備其之常識。大抵書五分以內字約

離筆尖八分。一寸左右中字,約離筆尖一寸二分。三寸以上大字,約離筆

尖二寸一分，皆以英寸計算，而以筆尖至名指尖間之距離為準。

寫小字運轉全藉指力，較大之字，則須藉腕肘之力運使，故有枕腕、懸腕、懸肘之別。枕腕小字用之，懸腕中字用之，懸肘大字用之。

枕腕者，腕肉輕貼案上，以為運筆高低之準繩，倘嫌手腕肉薄，則以左手手指平覆，墊於右腕之下，此法始於唐代，蓋就几則勢不寬轉，懸腕又勢易散漫，故作此以平亭之耳。

枕腕式

懸腕者，肘著案而虛提其手腕也。腕離案約五分，肘骨輕貼案上。

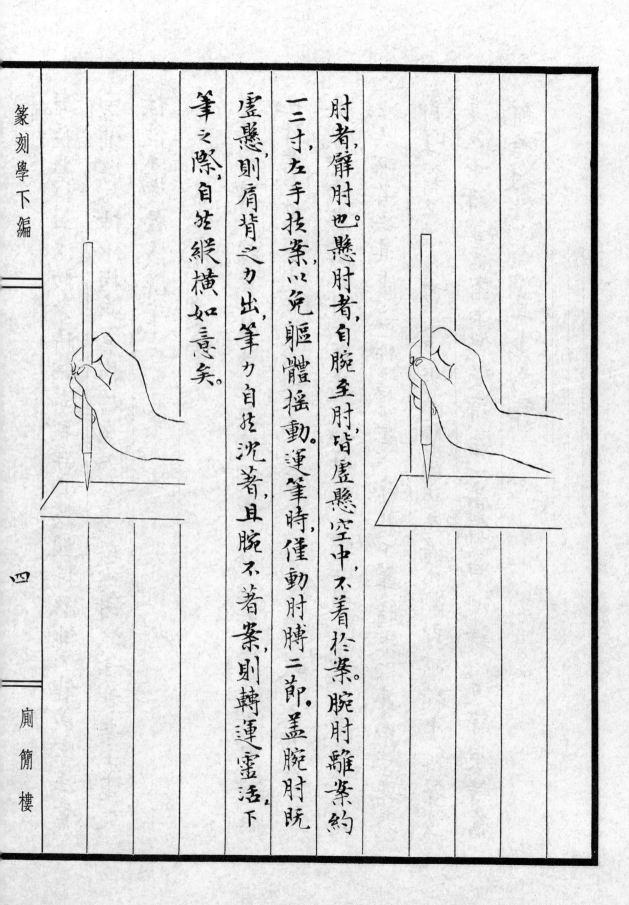

肘者，臂肘也。懸肘者，自腕至肘，皆虛懸空中，不著於案。腕肘離案約

二三寸，左手扶案，以免軀體搖動。運筆時，僅動肘膊二節，蓋腕肘既

虛懸，則肩背之力出，筆力自然沈著，且腕不著案，則轉運靈活，下

筆之際，自然縱橫如意矣。

廣簡樓

懸腕懸肘二法，初學時心靈氣浮，必發顫抖欹側，不能成字法當

虛其掌心，伸中指並食指於案上空畫或以箸代筆就案上畫之，

俟能不拗，然後操筆。

第二節　運筆

支持物體，必賴重心，發後方無傾側墜落之虞，蓋重心者力之所在

也，作書必發一筆有一筆之重心，一字有一字之重心，故古人有云：「一筆

尖，所如美女之眇一目，一字共所，如壯夫之損一股」所謂所者，重心之謂

也尖所者尖其重心也作書之重心，當於下筆時求之其第一要義，

即筆鋒必須在畫之中央，毫背圓正不偏不測，即所謂中鋒筆法

是也。中鋒筆法有三曰「逆鋒」曰「藏鋒」曰「迴鋒」逆鋒迴鋒舊

統名「飆鋒」今以直畫為譬

右圖1為起筆處，筆尖倒臥，徐々上引，至頂點2，筆稍提起，使筆尖

垂直然後全鋒下曳至底點3，仍逆鋒上引，至終點4而止。由1至

2，是為逆鋒由2至3，是為藏鋒，因筆鋒裹在畫中，並不外露也。

由3至4，是為迴鋒。逆鋒為起筆藏鋒為行筆迴鋒為收筆。若

人所謂：「無垂不縮，無往不收」者，即指此。蓋如是則畫之重心在1與

4之中間上中下三段筆墨無處不到，前賢法書精到處，映日視之，畫

中有濃墨一線，細於絲髮，首尾真貫，反視紙背，狀如錐畫，非純用

中鋒筆法，不能得此。

筆鋒有陰陽兩面，在外曰陽，在內曰陰。常人作書，不解陰陽之理，但側

鋒任筆，僅以陰面著紙。夫筆尖之長，不過一二寸，蓄墨有限，作小字

尚無問題，至盈寸以上字，則一畫未終，所蓄之墨已半途枯竭矣用

中鋒作書者，起筆鋒逆，所消耗者為陽面之墨，至頂點轉入行筆，

是筆鋒已由陽面反至陰面，所消耗者為陰面之墨，至底點又反陽面，

迴鋒上引，則所消耗者為陽面之餘墨矣。假定筆鋒蓄墨十分陰

陽各得其半，起筆逆鋒，耗墨二分半，行筆藏鋒，倍之耗墨五分，至

迴鋒收筆，又耗餘墨二分半，如是則所蓄之墨畫入於紙自無筆

枯墨燥之病矣。

真書之結體，由點而畫，有側、勒、努、趯、策、掠、啄、磔等諸勢，稱為「

永字八法」篆書則不然，無論古籀，其原始字體，皆屬符號至為

簡單。至後世大小篆遞興，點僅由獨體變而為合體，雖其筆畫由

簡而繁，然其字形之構成仍不失為各種符號，剖析之僅得真畫，

橫畫，左弧右弧，及圓形四種。除真畫筆法已詳前圖外，今將其餘

三種筆法，點、構圖明之：

横畫左右弧及圓形之起筆，行筆，收筆與直畫同，皆起於1，終於4。

惟篆書之圓形，爲左右兩弧所合成，故爲兩筆書，而非一筆書。

作篆運筆宜遲不宜疾，一毫苟且不得，一筆不能偏倚，宜端生正視，

平心靜氣爲之，切忌草率從事。蔡邕曰：「書者，散也。欲書先散懷抱任

情恣性然後書之，若迫於事，雖中山兔毫不能佳也。」又曰：「夫書，先默坐

靜思隨意所適，言不出口，氣不盈息，沈密神彩，如對至尊，則無不善矣。

第三節　結體

說文：「篆，引書也。」蓋謂引筆而書之也。故於⌐（音撇）部云：「右戾也，象左引之形。」右戾者，自右引筆曲向左側也。同部⌐下云：「左戾也」左戾者，自左引筆曲向右側也。又一，衺部云：「上下通也，引而上行讀若囟，信（音）雖也引而下行，讀若退。」所謂引而上行，謂筆後下而上，如十字尸字凡字等字，及字等皆是也。簡言之，引書也者，不外左引右引上引下引四者而已。

篆書結體，略同圖案，故左右上下，務求傳勻，其用筆之先後，尤多興。真書隸書戮發不同，苟不明法則，任意落筆則用力不能平均，甚至偏頗敧側。例如八，真書作兩筆，篆作⌐為三筆，先一，次一，次一。

口字，即真書作三筆，隸書作兩筆，先乀次乛，篆法與隸同。宀字，真

書隸書並作三筆，篆作宀為兩筆，先乛次乛，子字，真書隸書並

作三筆，篆作孖，止三筆，惟先乡次乚次乛，巾字，真書隸書並作三筆，

篆作四筆，先一次乛，未字，真書隸書並作四筆，篆作五

筆，先一次乚次乀，又如風字，真書隸書並作

風僅四筆，先一次乛，（此作一筆由左側起自下而上）次乚次乛，兩字，真書作八筆，隸書

作九筆，篆書只一筆作回，自中間起盤旋而下。清人黃子高林字

隸書作四筆，篆只一筆作回，（自中間起盤旋而下）次乚次乛次三，回字，真書作六筆，

立書禹人續三十五舉，引一筆至四筆篆書，都一百七十七字，縱橫曲直左

右方圓，無乎不備，能熟習於此，再留意於偏旁，則作篆之基礎可

以定矣。

一筆書

二筆書

三筆書

丑巳巴 夋 又久 口日 白止 亡 戶戸 耳

匹 虍女 方 肉 夕月 瓦瓦 正足 子 瓜

品 橐氏石石

右曰字，先一，次乙，次丿。丑字，先彐，次一。巴巴字，先巴，次
一。白字，先乙，次冂，次一。虍女字，先乙，次乙，次乙，次乙，内字，先
乙，次丿，次冂。瓜字，先乙，次丿，次乀。

四筆書

王玉玉

右王玉等，並先作三畫。

午牛中宀宷本午丰拜老斗巾中出於行

非攀北鄉從比彊

右午千字，先乚，次丿，次一，次一。牛中中，午丰丰，巾中等字，

並先作一。中甲字，先乙次⊃次一，次一。宋泉字同。出字，

先乙次乙次乙。

甘 甘 毌 貫 田 田 由 由 兒頭

五 文 交 凶 出 文 凼 信 讀若四 四 六 冋 凵 屮 六 术 達 目 他目

右五五字先二畫次×。

臣 臣 字 牙 殴 皮 先 先 欠 欠 犬 犬 廴 延 先 丙 丙 次 創

邑 邑 多 多 易 易 犬 戈 民 民

右臣臣字先作⊃。民民字，先⊃次乙次一，次乙。

8 山 山 也 也 宅

人 人 火 火 大 大 矢 矢 天 天

右大大矢字先人入人次乁，次乀。

有 虎 第 亢 衣 老 毋

右皆虍字，先乚，次乚，次乚，次乚。毋字，先虍，次乚。

第四節　練習階段

學者先將右舉一百七十七字，每日寫一通，俟左右上下方圓曲直諸

筆法及其下筆之先後，一一爛熟於胸中，然後將說文解字部首

五百四十字，分二日寫一通。——如為時閒所限，則分四日寫一通。——約以

五十通為度。既畢，再寫說文全文九千三百五十三字，以日寫三百餘字

計，則一月可遍，期以半年，把筆自漸穩定，然後再臨摹其他篆書碑

刻，以正其體勢。茲將習篆階段及應用書目列舉於下：

第一階段　甲　說文解字部首五百四十字

以吳大澂楊沂孫二家所書者為佳，近

入王福厂所書部首，頗有金石氣息，

可用。

第二階段　甲　李陽冰篆書千字文

乙　許氏說文解字

　　　　　緒雲城隍廟記

　　　三墳記

謙卦

袁滋篆書唐顧銘

季康篆書唐溪銘

漢袁安碑

袁敬碑

夢英禪師篆書千字文

繹山碑

乙　鄧石如篆書十五種

山書共六冊，第五冊陰符經，篆法多出

臆造，第六冊張子西銘鈎摹失真，皆

不可用。

丙　思古齋雙鈎漢碑篆額

漢碑篆額，變化多端，以之入印最宜。

不可用。

第三階段　甲　石鼓文

須求善拓，如錫山安氏十鼓齋之中權

本，阮氏摹刻范氏天一閣北宋本劉氏

抱殘守缺齋藏本等，其他各家翻刻

及臨摹本皆不可用。

乙　吳大澂篆孝經

論語

孝経

右四種皆會集鼎彝文字，開有拼合

段借處，可為研索古籀之階梯。

第二階段所列諸書，宜依序各臨十通至二十通，期以二年，然後再就第

三階段所列諸書，熟為臨摹，以廣其用。惟右列諸書，多有久已絕板

者，須隨時就冷攤或舊書肆訪覓購置。

此外各家金文著錄類書，等如阮氏之積古齋鐘鼎彝器款識，薛氏

鐘鼎彝器款識，劉體智之小校經閣金文，善齋吉金錄，方濬益之綴

遺齋彝器攷釋，吳大澂之說文古籀補，丁佛言之說文古籀補補，強運

開之說文古籀三補，容庚之金文編，金文續編等々，不勝枚舉，皆宜

量為購置，隨時研索。蓋治印之道，識篆宜博，寫篆宜熟，故有待於

印材多方,故印面文字,多取方正平直,而篆勢多圓,則入石時,其化圓為

方,能介乎方圓之間,斯為得之。雖有斜筆,点當取巧寫過,丁佛言著

說文古籀補々,上端篆文在格外者,體勢謹飭古茂,大可操用至撥三

代古鉩,則可逢取鐘鼎彝器文字入之,而稍變其形體,此等處習篆

既熟見印既多,即可馳會貫通,固無煩慮為詞費也。

小篆俗名鐵線篆,不知始於何時,然用筆誠能畫如鐵線於斯道点巳

思過半矣鐵線者,譬言其剛勁,鐵線者,言其細而剛勁,故作篆宜細切忌

臃腫。— 入印文字粗細輕重,各有其宜,又當別論。— 又作篆書時,千萬

著不得一毫真書筆法,學者只視之如圖案畫,而以毛筆代畫筆圖

覩斯得之矣。

學篆須由大字入手,自數寸擴至盈尺,則筆勢可應手舒展,習之

既熟，雖不拘拘於規矩法度，而其規矩法度，自然出於腕底達之筆端，苟先從事於小字，則局勢偏仄，無由展拓矣。

學書，天資與功力，二者不可偏癈，天資未可強求，功力當反求諸己，思想而外手眼之用為多，寫多看，人十己百，實為不二法門，昔完白山人客梅氏八年，每日昧爽即起，研墨盈盤，至夜分墨盡，乃就寢，寒暑不輟，卒以成為一代宗匠，持恒而已豈有他哉？

臨池以清晨為最佳，晨起早則得氣之清，神志敏銳，不落昏惰。下習字，大傷目力，最非所宜。

第五節　工具

作書之工具，不外筆墨紙硯，而尤以筆為主要，此四者之選擇，必須各得其宜，今為分述於後：

筆

古人作書皆用兔毫或鼠毫，鼠毫製法已早失傳，筆工所售僅襲其名，

非真鼠鬚也。兔毫今稱紫毫，性剛而耐用，惟嬈健則不足。

法宜取羊毫之長鋒者，長鋒者其出鋒處較長，非謂長毫也。取

筆毫映日視之，尖端透明處之長短即為鋒之長短。——令筆工摻以

兔毫或狼毫，約十成之一二，摻狼毫者或稱羊狼毫，摻兔毫者亦

稱羊兔毫。——如是則剛柔得中而耐寫。羊毫恆苦腰部無力，摻以

兔毫或狼毫，可免此病。又作篆純用中鋒，故筆毫不宜太長，以太長則

腰部更無力也。清代北方盛行青鬃筆，為關外大狼以於狗大於貆，

自額至脊有長毫，中筆村。脊毫最佳，額次之，近尾又次之，製法取八

分羊毫二分青鬃，酌量增減之，最適於作篆。

筆以「尖齊圓健」為四德。尖者筆頭尖也。齊者新筆發開，用指夾之

使扁，內外毫平排，筆鋒無參差長短是也。圓者筆身圓壯飽滿，如

初出土之笋，腰不内凹也。健者正副毫挺健到尾，不致身強鋒弱也。

今人作篆，每將新穎切去，用絞線束筆毫，僅留半寸出鋒處一二分，令筆畫匀

適，自謂得計——清代之洪亮吉、孫星衍、桂馥等皆是。—夫筆毫既被

束縛，何能轉運亦騃事也。

筆於寫後必須用水洗淨，不可使留些微墨渖，以墨質多膠，如不洗淨，

則墨膠黏著筆之內部，易致硬化脆折。洗後並須以手指瀝乾餘水，

將筆毫扡開倒插筆箒置於迎風之處，以免筆根著水腐爛。

墨

墨以膠輕為上，膠重為下，其品類有松煙及膠墨二種。松煙色黑

而無膠，北人多喜用之。然遇潮即黏滯難化，而裝裱時尤易滲墨，

故為通之兩不取。膠墨以質細膠輕上硯無聲者為佳。

古人墨皆直磨，直磨乃見其色而不損墨，故古硯式多窄而長，今硯

多圓,即方硯点圓磨,且假借動勢,往來如風,盡头古法,其實墨不問其

為真磨圓磨,但取其遲而巳。古語云「研墨如病」。又云「磨墨如病夫,

握筆如壯士」。學者於此宜三復致意。

墨色以紫光為上,黑光次之,青光又次之,白光為下。光與色不可廢一,以久

而不渝者為貴。磨速則色不黑,介乎青黃之間,磨遲則細而黝。発市閒

膠墨多粗製濫造,雖細磨不為功,可以少許花青,和於水中磨之,則

黑而泛紫,宛然古色矣。如不用花青,則和以少許松煙墨点可。

作篆磨墨宜濃淡得中,過濃則滯筆轉折,處易見枯燥,過淡則字

無神彩,起結處易致滲化,皆非所宜。

紙

習篆之紙,宜細潔光澤,以細潔光澤之紙,下筆易於流走,難使沈著,

習之既熟,後能把握得定,則易書宣紙或他種黃糙之紙,自发游又

有餘，不虞顛躓。若先從粗紙入手筆毫受紙面之牽掣，自難沈著

樣矣。然一遇光澤之紙必感窘皇失措，無從下筆矣。

初臨碑板或苦閒架不易安搵，則可用水油紙一名嫩油紙一蒙於

帖面，如初學習字之用影搨然。水油紙透明而不過墨，以之影寫筆勢

可纖毫畢現，而帖面可不為墨污損，蒙寫數過，閒架漸定，然後對帖

臨寫，即無盲人瞎馬之苦矣。

硯

硯須用硯池，歙產即可，但求細膩發墨而不傷筆者，不必定求佳硯。

常用之硯須日一洗滌，若過二三日，則墨色即不鮮，至炎夏隔宿即腐，

嚴冬隔宿即凝，故墨最好隨磨隨用。

如用水油紙或黃紙報紙臨摹，則墨可不虞滲化，故僅須以市售墨

汁，摻水用之可矣。

第二章　章法

治印之必須言章法，猶之大匠建屋必先審地勢，次立間架，俟胸有全屋，然後量林興構。印材有大小方圓之別，印文有疏密繁簡之異，不能苟同不容強合，必須各得其宜方為完璧，否則圓鑿方枘，格格不能相入矣。

吳先聲曰：「章法者，言其成章也。一印之內，少或二三字，多至十數字，體態既殊，形神各別，要必渾然天成，有遇圓成璧，遇方成珪之妙，無齟齬而不安，無齟齬而不合，斯為縈拂有情，但不可過為穿鑿，致傷於巧。」論印

袁三俊曰：「章法須次弟相尋，脈絡相貫，如營室廬者堂戶庭除，自有位置，大約於俛仰向背之間，望之一氣貫注，便覺顧盼生姿，宛轉流通也。」篆刻十三略

徐堅曰：「章法如名將布陳，首尾相應奇正相生起伏向背，各隨字勢，錯綜離合迴互偃仰，不假造作，天然成妙，

若必刪繁就簡，取巧逞妍，則必有擁腫渙散拘牽局促之病矣。印淺

說凡此皆能闡章法之閫奧並之以見章法與治印關係之重要矣。

一字有一字之章法，全印有全印之章法，約而言之，不外虛實輕重而巳。

大抵白文宜實，朱文宜虛，畫重少宜重畫繁宜輕，有宜避虛就實，避重

就輕者，有宜避實就虛，避輕就重者，為道多端，要非數言可盡神

而明之，存乎其人是在學者之真心潛索耳。

坿朱白文辯

古印多白文，其文凹印於泥則四圍凸起為朱文矣。顧大韶炳燭齋

隨筆云：「凡物之凸起者謂之牡，謂之陽，凹陷者謂之牝，謂之陰，

此一定不易之辭也盡大至山谷小至器用皆然惟今之言印章

者，則以凹陷者為陽文凸起者為陰文盡古來之傳說故然，

求其說而不得則曰以其虛也故稱陽以其實也故稱陰不知此

聲說也。元後人之印章，以印紙，故凸起處，其印文点凸凹陷者，印

文点凹古人之印章，以印泥，故凸起處，其印文反凹，而凹陷處，

其印文反凸。所謂陽文正謂印之泥，而其文凸也。所謂陰文謂

印之泥，而其文凹也。盖從其所印言之，非從其所刻言之也。其

說甚精，故坿錄之。

前人論章法之說甚多，非玄言即膚論，而泥古不化，強辭穿鑿者尤不

一而足。雖点有精微切當之論列，要以精椷雜陳，學者每苦無所適從。

今特操其精蘊，歸納為二十四類，並各舉印為例，以供實際之探討。

二十四類者：一曰臨古，二曰疏密，三曰輕重，四曰增損，五曰屈伸，六曰挪讓，七

曰承應，八曰巧拙，九曰宜忌，十曰變化，十一曰盤錯，十二曰離合，十三曰男重，

十四曰邊緣

第一節　臨古

古印不盡可學，要當擇善而從。其平正者資樸者，有巧思者可學。校

滯者，乖繆者，過纖巧者不可學。

例一

平正一路

例二

質樸一路

例三

有巧思者

右靈州逐印之州字，郢字括程敬之印及貝陳猷之印作□□，皆巧

而不纖，可以為法。

例四

例五

例六

板滯

乖�缪

過巧

右費縣令印，令作㝄，印作㠱。威烈將軍印，威作㦤，烈作㷀麗。

茲則軍印，茲作㙩，皆過纖巧。如㝄㠱等，且與六誼不合。

臨古要不爲古人所囿，臨其神不臨其貌，取其長不取其短，有似而不似處，有不似而似處，斯爲得髓。若一味摹擬，求其貌似，則近世鑄板之術大行，攝影鑄板百無一失，何貴乎再借刀鐥哉？

例七

原印

散木臨刻

封泥多板拙，以印於泥，四者凸而凸者凹故也。故照封泥必須從死中求活，於板拙中寓巧思方可，弄巧不能過，過即惟誕。

例八

封泥原拓

散木臨刻

右臨本與原拓之不同處,在司及宮之右直畫愿下之山,所謂死

中求活,此其一斑。

第二節　疏密

古印文字,疏密肥瘦均勻者多,——如例九——其不均勻者,——如例十——除鑿

印而外,大都自有其斟酌處。古人所謂「寬處可以走馬,密處不可以容針。

」學者宜於此等處索之。

例九

例十

右折衝猥千人印，折衝猥狠三字筆畫繁，故瘦而密，千人二字筆畫簡，故肥而寬。

古印文字，大都佔地相等，如右舉折衝猥千人印，折衝猥狠千四字，各佔全印六之一地位，人字以奇�`，故獨佔六之二。然亦有筆畫繁者佔地多，筆畫簡者佔地少者，當視印文而異，不可一概而論。

例十一

例十二

右關外侯印，關字筆畫煩，故佔地較多，外字筆畫簡，故佔
較少。晉歸義羌王印為鑿印，晉字真畫極多，故佔地幾及
三之二，羌王三字筆畫簡少，故佔地只三之一弱至其佔地之多少，
似無法而實有法，可參閱第七節承應例。

第三節　輕重

此言章法之有輕重，非言下刀之輕重也。其體言之印文粗則重，細則輕，畫
多則細畫少則粗此其大要。全印有全印之輕重一字有一字之輕重，大
抵四字印三字筆畫較繁，一字筆畫較簡，則三輕而一重之，反之則
一輕而三重之。二字三字及四字以上，依例推之。

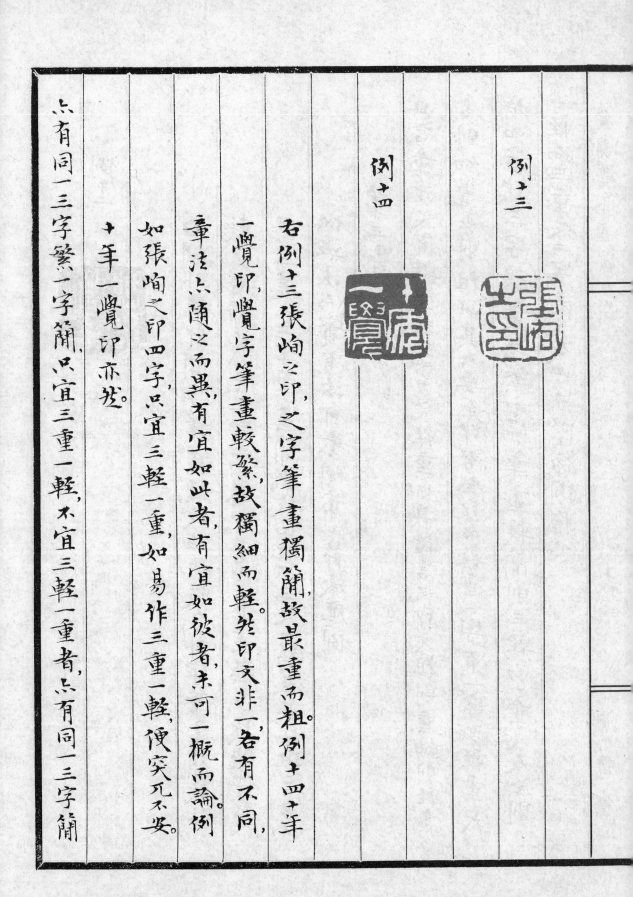

例十三

例十四

右例十三張峋之印之字筆畫獨簡，故最重而粗。例十四年

一覽印，覽字筆畫較繁，故獨細而輕。然印文非一，各有不同，

章法亦隨之而異，有宜如此者，有宜如彼者，未可一概而論。例

如張峋之印四字只宜三輕一重，如易作三重一輕，便突兀不妥。

十年一覽印亦然。

点有同一三字繁一字簡，只宜三重一輕，不宜三輕一重者。点有同一三字簡

一字繁只宜三輕一重不宜三重一輕者此等處非筆墨所可盡宣必須刻

得多見得多即可自然領會蓋不外「因時制宜」四字而已。

例十五

例十六

右例十五後来新頒印来字筆墨較餘三字為簡按之常

例後新頒三字宜輕来字宜重例十六金石人家印家字筆畫

較餘三字為繁按之常例金石人家三字宜重家字宜輕今乃

宜重者反輕，宜輕者反重，轉覺不穩妥貼，此非實踐不易領

會試取此二印，改按常例刻之，互相對照即可知其孰宜孰

否矣。

凡全印文字筆畫繁簡相等者，如嬾不分輕重，易成板滯則可使左

右畧重，中閒畧輕，或中閒畧重，左右畧輕，以救其失。

例十七

例十八

右例十七見素拖撲印，左右較重，中閒較輕。例十八黃豐私印

印中間較重左右較輕，又橫畫多於直畫者，宜左右重中間

輕直畫多於橫畫者，宜中間重左右輕，反之即不能穩健。

又有宜左輕右重或左重右輕者，大抵施於一字印二字_{印，}或二三字之半

通印——印大小適當方印之半，謂之半通印。——

例九

例二十

例廿一

所謂輕重，其間相差極微，如輕者過輕，重者過重，是爲過猶不及。

復次印之分輕重，爲救板滯增變化而設，是猶用軍之有奇兵，非不得

已時不用之。如入印文字繁簡適中，可以傳勻布置不礙美觀，便不

必故爲重輕以示炫異也。

第四節　增損

漢印有增損之法，筆畫之繁者減之使簡，筆畫之簡者益之使繁，

減所以求寬暢，益所以求茂密。然必皆有所本，不礙字義，不失篆體，故

見者不覺其異。若復任意增損，乖離六誼則豪釐之差，謬以千里矣。

且字有一筆不容增損者，如強爲裝點即不成文理，故又不可一概而論。

再一印之字所能加以增損者，至多不過一二畫，不能多所變易，如逐字

增損，必有牽強坿會之處，徒爲識者所譏耳。

例廿二

例廿三

例廿四

右例廿二司馬舜印印之舜字，篆本作羼，減作羼。例廿三任

翁叔印，故篆本作枡，增作枲。羼中从炎，今作炎，異於巳字

下畫內外其形仍與區近似，故雖減省仍能識其爲舜字。

叔从未从又，今未增作未又，未未形小異，又又古
不分，故仍能識其為叔字，此所謂不礙字義不共篆體也。
例如林下家風印之林字篆本作〇，上下共六直，今減作
〇，上下共五直，其氣勢即較寬暢。

第五節　屈伸

字之組織不一，有帶圓勢者，有帶方勢者，有寬曲者，有平直者，以之入
印，往往嫌其突兀，則以屈伸之法救之。若字有可屈者，有不可屈者，有
可伸者，有不可伸者，尚須體會六誼，不可任意取巧。

屈者如上字漢印中有作〇、〇或〇者。〇字有作〇、〇作〇者。
〇字有作〇或〇者。尚無不可。若過為屈曲，如上作〇、
〇作〇則沿唐宋九叠七叠之敝，實為通人所不取。至如上之作
己、又、〇之作〇，〇米之作〇，中之作〇，多之作〇，則更紕繆不

成文理矣。

伸者，如川字漢印多作川，欠字漢印多作刀，花字漢印作卉，

或川，迆字漢印作兀、乚或乚皆尚與六誼無礙至如川篆作川，

彎篆作則萬不可伸川作川伸川作川矣。

例廿五

例廿六

右例廿五江少君印，江篆本作江以工屈作工象江流之

屈曲。例廿六郝巳印，巳篆作已，伸而直之乃成日形，是仍

不尖其屈曲之状。

点有於此直屈，於彼宜伸，於此宜伸，於彼宜屈者，則當視印々文而

異。

例廿七

例廿八

右例廿七一窗晴日印，窗晴日三字皆方正，故篆日使圓以

免板滯，同時屈一字使成乀，俾與〇字相映成趣。（一本記数）

例廿八高陽世家印，陽字篆本作陽，今以

字並無定形，故可任意變易其字體，

意變易其字體

世篆作世，成圓形，故伸昜下屈處作黑，古昜易二字通

用，故以易代昜，而伸其下端之乃作而屾盖以金文之乃乃

而平正之耳。又一窗晴日印，以〇作圓形，故變一為人，以相

呼應，高陽世家印，世字作圓形，餘三字並方正，毫無呼

應之處屾中消息極微，宜細心體會。

第六節　挪讓

挪讓之法，見於漢印惟謹於一字之中，互相迎拒。盖漢人鑄印多取

平正，故吾邱子行曰：「印文當平方正直縱有斜筆，点當取巧避過」

每遇字有空處，無法填補，或一字筆畫多，重偏頗，無法使之平方

正直者，則除屈伸其筆畫外，再就字之左右或上下，伸縮其所佔

地位，使之牝牡相得，屾之謂挪讓。

例廿九

例三十

例三十一

右例廿九孺字印，篆作孺，子字下端有兩空處，無法填

實則斜置其勹，而上下其凵作凵，伸需下之而向左，則空

虛自然填實。例三十駱字印，篆作貉，略帶長形，如易

為方勢作驫，嫐字形橫闊，惟伸馬之右向，移各字之中部

置其上，乃成正方。例三十一，灦字篆並灊，其下有夕、忠、里三字，

筆畫參差不齊，並列必嫐擁腫，故一移夕於上，移口於中，一

移夕於左上位置移易，無礙字體，而氣勢便較寬展。

讓不過為求補滿空處，先則字有過於板實者，尖可利用挪讓之法，

鎸事固當以漢印為指歸，然須擇善而後，不宜拘拘成法漢印之挪

以求寬展，此所謂「死法活用」是也。

例三十二

右例三十二汝字印，篆作﹁滤﹂，漢印作﹁滤、滤、滤﹂，平直拘謹，用於三

字印兩無不可，如用一二字印，便嫐板拙可厭，令一則縮女之左

窎二筆,移,倚水右而冲女之右足,使長,一則全舉女之三足,斜

出筛於水旁,如是即覺軒舉有致。

就全印而論,無不然,有必須挪讓方得茂密者,有必須挪讓方得寬

展者,有必須挪讓方不相犯者,其道不一,姑舉數例:

例三十三

例三十四

例三十五

例三十六

右例三十三鑄圜山行者印，鑄字較寬，圜字較窄，如縮鑄以

就圜，則前四字尺度相等，如布算子，故縮山字以讓鑄其章

法即茂密而不板滯。例三十四育弘印，育篆本作育，弘篆本

作弘，以之入印，弓之右下及弓下乙左，忠育空開且勢尖散湯，

今伸育下之夕㐡四，移弘字之乙置弓下，而弓又作弓展其

下股向巳之左端相互迎拒，如是則看似散漫而實茂密。例

三十五樂此不疲印，不字緊逼左邊，而空其右，此字居中，而川

疲下皮字之义，緊倚於此字左側，使疲之中閒略留空地便

覽寬展。例三十六辛巳生印，辛有之，乚有頭置置則頭之

相犯故挪辛於左讓巳於右以避之。

別有使印文逼邊以為挪讓者，大抵印文筆畫羞等，不能逐字挪讓求

寬展，則將整箇印文或其一部分，緊逼左右邊，使中閒較為空虛。

例三十七

例三十八

右例三十七寶康瓠印，筆畫差等，無法挪讓，故使其左右各

逼於邊，又以康瓠二字疊置佔地較多，故使康字緊逼上邊，

如此方覺寬展。例三十八鳥語花香印，四字皆方，縱花字略帶

圓勢，仍不能救其板滯，故將語字斜迤，使其右下之口緊逼右

邊，香字點斜迤使其左直斜简左邊，於是語香二字分向左

右斜迤，中間畱出空處，使與花字左側之空處相呼應，故雖

略帶偏反，而並不覺其突兀。

印文筆畫有不平均者，則令筆畫較少之字，四面迤空或令之緊逼於邊，

而空其居中之一角上者，如例十五後來新媳印。下者，如例十三張峋之印。

印文遇有疊字，下一字作二者，點宜審其虛實，設法挪讓，不宜苗置中閒。

總之凡所挪讓，除白文外，皆當有所依附，勿令虛懸。

例三十九

例四十

右例三十九昔々君印昔君二字，不分正反，如二置於中閒，則全印不分正反，如倚於左側，則其勢又不順，故必右倚，方為正格。

例四十有入亭々印，二向右倚，使其左方留出空處，以與彐字左下空處相呼應。

第七節　承應

承應與輕重、挪讓，似同而實異，蓋輕重、挪讓，言其實處，承應則言其空處也。夫形貴有向背，有氣勢，脈貴有起伏，有照顧，字有疏密之不同，要當審其脈絡所在，互相承應地步，如四字印，右上一字有空處，則左下一字點滴於其端，亦出空處以應之。

例四二

例四三

右例四十一子厚金石印子字右下有空處故使石字之口右倚，

當出凹狀之空間子字左上有空處故使厚字右倚使其

左方當出空處互相呼應例四十二糞土之墻印土字之又字筆

重較少空處較多故佔地令少使上下承應。

二字印左一字有空處則右一字点設法空其左或右三字印左上或左下有

空處則右一字点設法空其上或下。

例四十三

例四十四

右例四十三君碩印，碩字貟下空處，故舉君字之左足，使下巫

空處以應之。例四十四沈存白印，巫下有二空處，故存字令作

巫，俾十干上下各留空處以應之。

其四字皆有空處者則設法實其一字，四字皆實者，則設法空其一字。惟

如遇有字之不能實，亦不能空者，則宜別求他法，不可強為變化，致貽

刻舟求劍之誚。

例四十五

例四十六

右例四十五之一弖印，四字皆空，故實其亖字。例四十六意若

若死印，四字皆方正平直，故令死字之丿作亅而寬其片，使

其下留出空處。例四十七務檢而便印，四字点皆方正平直務檢

便三字皆實，無法空之，而宇空無法實之，乃使而化方為

圓令其左右空閒自為呼應。

如三字繁，一字簡，或聽之，或將較簡之一字多留空處，如右例四十七務檢

而便一印是也。其三字簡，一字繁者則反之。

第八節　巧拙

印有以巧取勝者，有以拙取勝者，惟巧不欲其纖媚，拙不欲其板滯。徐

三庵朱白文印，趙之謙之朱文印，每有故為屈曲，
共之纖媚者。西泠諸家力

求古拙以枸移規矩，遂成板滯，皆非正格也。所謂巧，謂字本平正挪移其

開架，使之流走。所謂拙謂字本圓轉平整其筆畫使就規矩。有其字

本巧，更挪移之使盖其巧者，其字本拙，更平整之使盖其拙者凡此皆

視印文而異。

例四十八

例四十九

右例四十八毅夢印，毅字篆作𣪡古文作𣪡上从攴今从古文，

而高舉其□，便不平板夢字篆作弊，今止弊而屈其下作

匐使夕之曲畫與勹之末筆相迎拒並使之黏枘印邊以求

穩重。殺字拙則巧之夢字巧，則拙之而夕之作色，則又拙中

之巧矣。例四十九哭社印信印，純仿漢朱私印，平方正直極盡

拙之能事，而哭字上口右角及社字右側土之下畫之逼邊，

正其巧處，故遂不覺板滯。

又，印文之巧多者則須參之以拙，拙多者則須參之以巧。

例五十

例五十一

右例五十海畔逐臭之夫印，僅臭之二字，謹守規矩，餘皆各具

巧思，似嫵巧處太多，故使海字筆畫稍粗略，帶拙意以救

其失。例五十一任祖蔡印，点擬漢朱私印，今使任字末畫作

一，逼近印字之上部，使祖之偏傍參差，以補旦字之缺

處，若任逐作任，祖逐作祖，斯真板滯矣。

第九節　宜忌

集畫成字集字成章，自一字以至多字，不論繁簡單複，各有其宜，

点各有所忌，歛其例者是謂共所撮要論之各得十有四端：

宜

一曰：繁宜安詳。繁者筆畫多字數多也。如例十七十八三十一三十八五十六

十二等是。

二曰：簡宜沈著。簡者筆畫少字數少也。如例十九二十、二十九三十、三十二等

是。

三曰：方宜豐而和。方者字帶方形方筆之謂也。如例二、二十八等是。

四曰：圓宜柔而挺。圓者字帶圓形圓筆之謂也。如例三十四三十六三十八等是。

五曰：單筆宜挺勁而略帶濡澀。單筆者獨立之一筆，無所依著者也。如例十四六十六等是。

六曰：複筆宜緊湊而略見參差。複筆者，有相同之筆畫在二畫或以上也。如例三十九五十九等是。

七曰：曲筆宜靈活曲筆者字之轉折處也。

八曰：直筆宜渾厚直筆者字之橫畫或直畫也。

九曰：斜筆宜短而隱斜筆者斜出之筆也。如多下之三是。

十曰：穿筆宜小而輕穿筆者畫之交迭者也。如十乂等是。

十一曰：細朱文宜秀而勁。如例三十四是。

十三曰：粗朱文宜質而朴。如例二十一、七、十七等是。

十三曰：細白文宜如天際游絲。如例十七、五、十四等是。

十四曰：粗白文宜如淵渟嶽峙。如例十五、六、九等是。

忌

一曰：巧忌纖媚。如徐三庚趙之謙之朱文印是。

二曰：拙忌重滯。如例四諸印是。

三曰：瘦忌廉削。瘦者筆畫纖細也。廉削則乏潤澤。

四曰：肥忌臃腫。肥者筆畫粗壯也。臃腫則無氣勢。

五曰：轉忌露角。轉謂字之折角處也。過剛則露角。

六曰：折忌無情。折謂字之詘曲處也。過柔則無情。

七曰：起忌尖頭。謂其尖而銳也。

八曰：結忌燕尾。謂其作雙叉也。

九曰：單忌孤懸。單謂單筆單字也。

十曰：複忌傾軋。複謂多畫多字也。

十一曰：少忌散漫。少謂二字至三四字也。

十二曰：多忌雜沓。多謂五字至五字以上也。

十三曰：方忌板。方謂筆畫方正。

十四曰：圓忌滑。圓謂筆畫圓轉。

第十節　變化

治印貴有變化，然變化非易言，一字有一字之變化，一印有一印之變化，必先審其脈絡氣勢，辨其輕重虛實，並須不乖六誼，方為合作。

例五十二

例五十六 例五十五 例五十四 例五十三

例五十七

變篆作𝌀，本無變化，故僅取其此𝌀及其下之屯，少變其

形狀。右例五十二、五十三、五十四、五十五諸印變字，篆法不變，而

面目各異。例五十六、五十七二字印，則以變篆本長，故取屯

納之此𝌀之中，而一作屯一作，又以別之。此印文變化之大概也。

例五十八

一印之中，如遇二字或二字以上相同者，亦須設法變化，使免雷同。

右例五十八五五學梅印，兩五字相同，如作⊠⊠或⊠⊠，則板

拙可厭，作×⊠則令古雜操，作⊗⊠，則氣勢不貫，作⊠

⊗則散漫無制，故不得不用同樣之篆法作⊗，互相欹反，而

稍別重輕，以免相犯。例五十九勞人艸之印，兩艸字相同，共得

十二直筆，此二字為四个艸字所組成事實上無可變化，故

令四个艸字略分異致，而將十二直筆各分輕重，以救板滯。

又如同一印文，連刻數印，則其章法尤須善為變化，即或字體無可

變化，亦須設法增損參錯其筆畫，以免雷同。蓋如千篇一律，了無變化，

則鋟枝可矣，何煩操刀為哉？

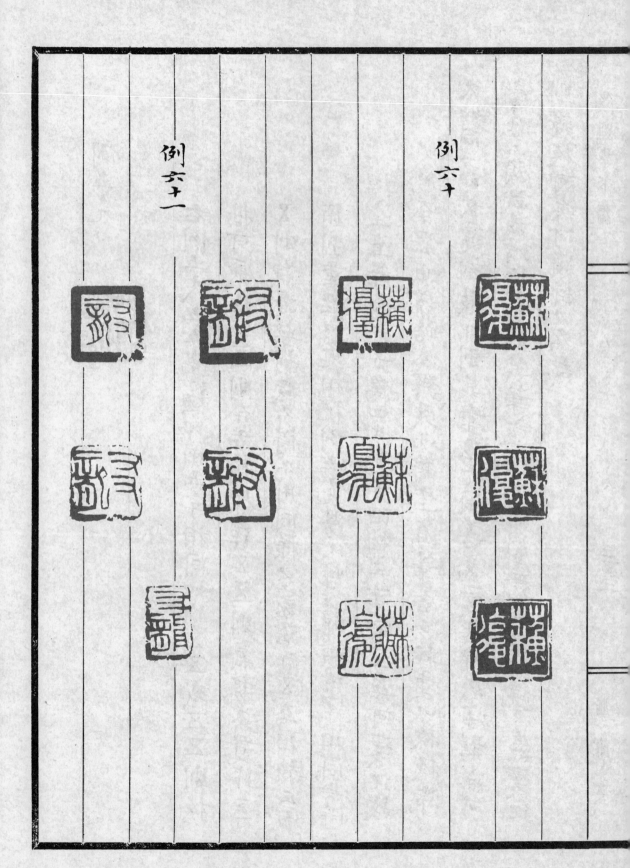

例 六十一　　　　　　　　例 六十

第十一節　盤錯

盤錯，謂盤根錯節，非謂屈曲糾纏。大抵字體長而筆畫繁者，納之方

印，格格不入，則取構成此字之某一部分，變易其地位，使之化長為方，此

非盤錯不為功，然必須詳審其虛實朱白篆意筆法，務求平適安穩，

不可任意更張。如例五十六、五十七兩慶字印是也。

例六十二

慶字篆法，漢印多變口作口或口，或竟省其口。右例

六十二慶字，僅將其下之屯移易即化長為方矣。

多字印，以字形大小筆畫繁簡不一，如逐字整齊佔地相等，如布算子，

平板可厭必須就其字體筆畫量為錯綜，令逐字成章合章成印文

例六十三

例六十四

右例六十三「月」為「雲」傅嬾上窗印,僅「月」上二字,筆畫較簡,餘
五字並繁複,如以「月」為「雲」三字作一行,傅嬾上窗四字作一
行,則左緊而右寬,如以「月」為「雲」傅四字作一行,嬾上窗三字
作一行,則又左寬而右緊,故將「雲」字篆作云,減省其筆畫,

吉金文字之筆畫,庶處處能散,而不乱湊,得「點剬狼藉」(孫過庭书谱語)之意,故擬金文須注意,勿要离得極閒合,要合得極密,明明四字印要看

作一行,則又左寬而右緊,故將「雲」字篆作云,減省其筆畫,去如三字或五六字明的,方不落呆板

近代印人如

趙叔孺之

福厂工力非

不深沉不穩

健願皆以插

深地到千

篇一律即

未昌到沈所

故易成厂

有会于任惜

工力不逮其

次以同答

斋北方則

路帥者悟

為早世來

及有或无气

聞焉。

嬾篆作長形，而使月字斜倚，俾留空隙，與上字兩邊之空

隙相呼應，則寬者不寬緊者不緊矣。例六十四來自華嚴法

界，玄為大羅天人印凡十有二字筆畫繁簡泂殊，非加盤錯，

不易取勝，故來華玄天四字，使作圓勢，羅字使之中虛法，

字使之錯落男玄二字使之緊促，為字使之右倚，於是繁

者不覺其繁簡者不覺其簡，方者不覺其方，圓者不覺

其圓，刻多字印之能事盡矣。

第十二節 離合

印有以離合取勝者字形迫促者分之使寬展，是謂離字形之散

漫者，逼之使結束是謂合。離不許散合不許迫促此其大要。

例六十五

例六十六

例六十七

右例六十五閒房印，房字作房爲，便板拙，故離之使作房，

而方篆作方，使帶圓勢，以補實其空處。例六十六小道印，道

字筆畫繁，故分之小字筆畫簡，故侵之。例六十七蘆中人

印，蘆字筆畫繁複，無法可分，則採漢鑿印法使侵拙

慮取勢，慮其中部，使之寬展。中字、人字筆畫極簡，故緊

後之使之結束。

印有所謂滿朱滿白者，此俗士之論也。滿朱蓋謂計朱當白，滿白蓋謂計白當朱，其實朱不外離合二字而已，豈有他哉？

例六十八

例六十九

右例六十八呂越印，呂侵而越弛，呂字粗視之如白文曰，此所謂計朱當白也。例六十九千金印，金字粗視之如朱文玊，此所謂計白當朱也。

第十三節　界畫

四字印中閒留出之十或十字形，三字印中閒留出之卜或

十或二字形，兩字印中閒留出之一或一字形界畫，不論朱白，皆

當直如刀截，不宜參差出入其上下四周占处。此等處，可參閱例七、

九、二十三、三十四諸印。

多字印及印文之大小不均者，每以屈伸挪讓取勝，故不能顧及其

中閒兩留界畫之整齊，凡此又當別論，發其上下四周，仍須力求平

直即有不能，点當設法整齋其一部份或一部份以上，此等處可參

閱例三十三、三十九、五十六、六十三、六十四諸印。

第十四節　邊緣

印之有邊緣，猶屋之有墙垣也。大抵白文印多於四周略留空地，以當

邊緣如例十七、二十二、二十三、三十四諸印是。占有一面逼邊三面留空者，占

有三面逼邊，一面逼空者，惟其下端，必須逼出相當空地，蓋否則上

重下輕，搖搖欲墜矣。至所謂逼邊，係指所逼之空地較少，非真逼近

印邊也。

例七十

白文印有於印文四周別加邊緣者，此法昉自秦白文私鈢。其印文之

整齊者，邊緣亦輕重得勻，如例二十六郝巳印是也。反之，則其邊緣

或輕或重宜視印文所宜，量為錯綜。

例七十一

例七十二

例七十三

例七十四

朱文印有闊邊、細邊兩種，闊邊者，其印文多四面留空，如例三十四、四十三等印是。細邊者其印文有一面逼邊、兩面逼邊、三面逼邊諸種。一面逼邊，如例十六、二十等印。兩面逼邊，如例三十八印。三面逼邊，

如例四十二印。

朱文印点有以邊緣輕重取勢者，大抵以兩重兩輕為多。所謂兩輕兩重者，或左角兩邊重右角兩邊輕，或右角兩邊重左角兩邊輕，不宜上下重，左右輕，或上下輕，左右重。

例七十五．

例七十六

点有三重一輕，三輕一重者。三重一輕，大抵施之鈩印。凡此皆取法封泥，匄覺其所重輕，湏有意義，湏有來應，非可任意為之。

例七十七

例七十八

圓印邊緣迴環一線，每易流於板拙，點當就印文之虛實疏密量為重輕，以拓展其氣勢。

又有借邊一法，則屬行險出奇，要當顧盼有情，而不落踉象，方為上乘。古印有四面無邊緣者，此係變格，又當別論。

例八十

古舉類十四舉，例八十，不過略述一斑。印面文字，同異萬殊，印材尺度大小不一舉，例有盡變化無窮，是在一隅三反，不容刻舟以求也。

第三章　刀法

刀猶筆也，筆有中鋒，有側鋒，刀亦有中鋒有側鋒，書有大小，有篆隸真，

艸之別，即点有朱白有疏密曲直之分，蓋書刻雖異途，而理則一也。甘

暘曰：「刀法者，運刀之法宜心手相應，自各得其妙。然文有朱白，印有大小，

字有稀密，畫有曲直不可一概率意，當審去住浮沈宛轉高下，則運刀

之利純如大則肘力宜重，小則指力宜輕，粗則宜沈，細則宜浮，曲則委轉

而有筋脈，直則剛健而有精神，勿涉死板輕俗墨意宜兩盡尖墨而

任意雖更加修飾，如尖刀法乎哉」

第一節 執刀

執刀猶執筆，法以拇指食指中指用全力撮定刀幹，以無名指抵

刀後，小指則輔於無名指之後。刀幹須直立，而稍向前俯食指中指力

抑刀鋒入石，而以拇指拒之一起一伏，繼續向身切進，此時須運全身

之力自肩背達於腕肘，再分運之拇食中三指之端，然後方能直

入無滯。（如圖一）

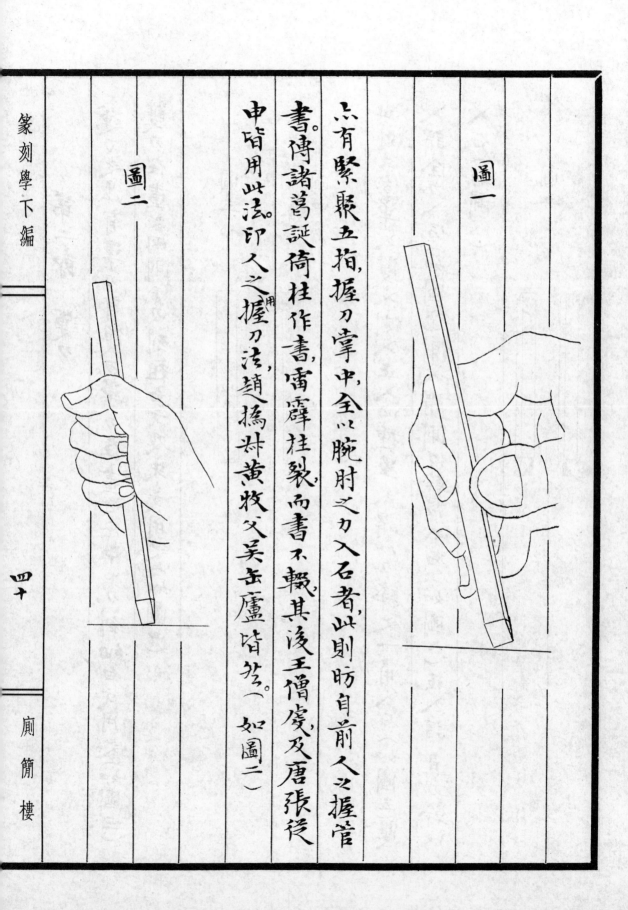

圖一

六有緊聚五指，握刀掌中，全以腕肘之力入石者，此則昉自前人之握管

書傳諸葛誕倚柱作書，雷霹柱裂，而書不輟，其後王僧虔及唐張從

申皆用此法。印人之握刀法，趙撝叔黃牧父吳岳廬皆然。（如圖二）

圖二

第二節　運刀

運刀之法，有單刀，有雙刀。單刀，在畫之正中下刀，刻細白文用之。（如圖三）

雙刀，在畫之兩側下刀，刻粗白文及朱文用之。（如圖四）

圖三

圖四

此外又分單入、雙入、側入、正入四種。單入謂以刀鋒之一角入石，（如圖五）雙入謂全刀入石（如圖六）側入謂側刀幹以入石，（如圖七）正入謂直刀幹以入石。（如圖八）

圖五

右述六者皆其體，其用則惟一「切」字而已。「切」或由外而內（如圖九）或由內而外。（如圖十）

圖六

圖七

圖八

圖九

由外而內式

圖十

由內而外式

印面文字有直筆，有折筆。直謂縱筆及橫筆側筆，折謂圓筆及

筆畫之轉折處。作書有天地繪畫有上下，惟治印則字有後先，文無

順逆，無論其為橫筆或側筆，一例視同直筆，只將印石旋轉，以就

刀勢而已。刻直筆如用雙刀法，則白文先就畫之右邊，由外向內切去，

然後旋轉其石，再就畫之另一邊（因石已旋轉故由內向外切去，此時仍為右邊）。刻朱文則

反之，先刻左邊，然後旋轉其石，再刻另一邊。如是，則刻時運刀雖有

向內向外之別，而就直畫之刀勢言之，則皆順而不逆。（參閱圖三圖四）

篆刻鐵廎曰：「刀有順有逆，手但能順鋒切下，不可逆轉，若欲逆時，須轉印以逆手，不可任便概作一順，若順逆案始，不分向背，則刀法多殊，而陰陽亂矣。」案刀法須擇宜而施，決不能拘拘於一種刀法。此論刀詳下即就刀論刀，點當依理為歸，由外而內，由上而下，乃成直畫，則其刀勢，節下不可逆轉，點自應由外而內，由上而下。既已轉石逆手，即須轉刀就勢，如必順鋒切下不可逆轉，則直畫之順逆斯案矣。揆此說之由來始誤於「使刀如使筆」一語，不知此語應作「執刀如執筆」解，言其五指分布，鈎拒指攝刀之與筆了無異致也。以言使刀，則書法有直筆橫筆側筆之別，刻印則祇有直筆而無橫側，而謂「使刀如使筆」，不亦悖乎？刻折筆之法宜以大食二指緊攝刀幹，而以中指向內推橋，名指向外抵拒，更輔之以小指用刀在腕，使之若即若離非方非圓，無臃腫，無勉強，刀移印轉，一順其勢，勿以印就刀，點勿以刀順印，斯乃得之。

初學刻折筆時，每苦指腕之力不足，則可先以癈石試刻邊款，俟能信手作狂草轉折如意了無黏滯，然後以刻折筆自可游刃有餘。

第三節　闢謬

前人之論刀法者，有正入刀，單入刀，雙入刀，複刀，反刀，飛刀，柱刀，輕刀，伏刀，覆刀，切刀，舞刀，澀刀，遲刀等十四說，又有遒刀，補刀，復刀，衝刀，平刀五法，大半讕語欺人，不足置信。學者執而泥之，必入歧途，故不可不有以闢之。除正入單入雙入及切刀四法具詳前節外，茲就其餘十五種刀法，分別論其得失如左：

複刀　一刀去復一刀去，謂之複刀。

　　刻印每成一重必下數刀，非僅一刀了事，複刀之謂，特言其用，不名為法。

反刀　一刀去一刀來，謂之反刀。

飛刀　疾送不回,謂之飛刀。

石質堅者用之。

此第言其下刀之迅疾,應入衝刀,不名為法。

挫刀　將放而止謂之挫刀。

此與書法之「無垂不縮無往不收」八字同意,為鍥

家下刀時必備之條件,亦不名為法。

輕刀　輕舉不癡重謂之輕刀。

石質鬆軟及印小文多者用之,不名為法。

伏刀　藏鋒不露,謂之伏刀。（伏刀亦
曰埋刀）

應入切刀,不名為法。

覆刀　平若貼地,謂之覆刀。

此亦衝刀之一法,謂握定刀幹,平覆印面,向前衝刺,籍

舞刀　行而不知，謂之舞刀。

以取勢也。

澀刀　欲行不行，謂之澀刀。

此言能以意行，不著踪象，亦刀之用不名爲法。

象乎犀角，其質頑贓，切則不易深入，衝又不易控馭，故惟有出之以澀刀。微微搖曳其刀鋒，令向明邊相

遲刀　徘徊審顧，謂之遲刀。

摩盪呈欲行不行之狀，斯乃得之。

刻印下刀必須徘徊審顧，不能任意爲之，是亦不名

蹓刀　先具章法，逐字補完謂之蹓刀。

爲法。

篆刻鍼度曰：「蹓刀者，非遲澀之謂也。篆合篆字虛實

相應,謂之章法,授刀入石,先相章法,不可將一字一畫

刻完,到相應處照顧不及,則成敗筆矣。須散散落

刀,體會章法虛實緩急行止頓挫,先嘔後地,故謂之

嘔知嘔則知章法矣。刀法焉得不神妙乎?語實似

是而非。葉章法為治印關鍵,執者宜虛,執者宜實,

訣者宜緩,訣者宜急,必在未刻之先預為確定

夫授刀入石,此時成竹在胸,要如風檣陳馬,所向無

前,不容先嘔待補。謂為「逐字補完」「散散落刀」此惟

匠石用之,非鍥家之事也。

補刀

短長肥瘦,修飾都勻謂之補刀。

印不宜多修,多修則神意兩失。長者短之,肥者瘦之,

其所修飾,不過一刀二刀而已至所謂勻謂能稱其輕

重虛實，非均齊方正之謂也。

復刀

一刀不至，而再復之，謂之復刀。

此点修飾用之，不名為法。

衝刀 文不渾雄，使之一體，謂之衝刀。

衝刀者，自內而外搶上而無旋刀，一印既成，視有弱

處，以衝刀救之，有不足處，以衝刀足之，此点修飾用

之，不名為法。

平刀 平正其下，使無參差，謂之平刀。

用同補刀。

右列刀法，有成理者，有不成理者，至施之於用則須回時制宜，不

能一概而論，所謂「能者合之不能者逐事合之則愈見其拙是巳。

不學之士，泥守盲說，至謂某印用運刀法，某印用輕刀法者，義理

未明，後為通人所笑耳。

文壽承有刀法論，至精且備，今錄於後

字簡須勁，令如太華孤峰。字繁須縣，令如重山疊翠。字短須狹，令如幽谷芳蘭。字長須闊，令如大石喬松。字大須壯，令如橫刀入陳字小須瘦，令如獨繭抽絲。字太緊須帶安適，令如閒雲出岫。字太省須帶美麗，令如百卉爭妍。字太繁須帶寬綽，令如長霞散綺字太疏須帶結密，令如窄地布錦。字太板須帶飄逸，令如舞鶴游天字太佻須帶巖整，令如神鼎乏立。字太難須帶擺撇，令如天馬脫覊字太易須帶艱阻，令如雁陳驚寒。字太平須帶奇險，令如神鼇鼓浪字太奇，須帶平穩，令如端人佩玉。刻朱文須流麗，令如春花舞風。刻白文須沈凝，令如寒山積雪刻二三字以下，須道朗，令如孤霞捧日。五六字以上，

須稠疊令如眾星麗天。刻深須鬆，令如蜻蜓點水。刻淺須實，令如蛺蜨穿花。刻壯須有勢，令如長鯨飲海，又須後潔，勿臃腫，令如縣崖藏鍼。刻細須有情，令如仕女步春，又須雋爽，勿離澌，令如高柳垂絲。刻承接處，須便捷，令如彈丸脫手。刻點綴處，須輕盈，令如落花著水。刻轉折處，須圓活，令如鴻毛順風。刻斷絕處，須陸續，令如長虹竟天。刻落手處，須大膽，令如壯士舞劍。刻收拾處，須小心，令如美女拈鍼。

案此論前半分敘章法，後半分敘刀法，而統名之曰刀法，論語之刀當，不容移易一字，學者於此苟能細心體會，善為運用，則於鐥事思過半矣。

第四節　款識

署陰文款字之法，刀幹宜直立，純用單入切刀，使字之波磔，自然顯露

萬不可加以復刀,刻時握刀不動,以石就鋒,故成一字,其石必旋轉多

次,而其刀之次序,則与作書完全相同,典刻印面之「文無順逆」異前

人署款之佳者,往々似晉唐人小楷,非純用切刀不能得此也。

艸書署款則應緊刀幹向身切入其轉折處,俾中指無名指之刀,互

相抵拒,左右推擠。此法全恃指刀腕刀,初學執刀腕指之刀未完兇

宜暫緩。

印側刻陽識,刱自趙撝叔,雜取六朝字體,及武梁祠刻石等字入

之,其刻法與治印無異。頗古拙可喜,其後吳缶盧等偶一致之

点有佳趣。

署款有一定之面,刻一面者,必在印之左側,刻兩面者,則始於印之

前面而終於左側,刻三面者,則起於右側,終於左側,刻四面者,則起

於印之後面,即向外之一面,而仍終於左側,其刻五面者,同刻四面,而終於

頂上,亦有署款於頂上者,大抵印材略扁而無紐。

印之有紐者,當先定其印側各面之前後左右。其法視紐形而定。如瓦紐,或鼻紐,覆斗紐,壇紐等,當以其兩穿所在,穿帶之孔定為左右兩面。如為獸紐,則以獸尾所在之一面為前面。然古鑄印,多以獸尾所在為前面,而鑿印則多以獸尾所在為後面,余謂獸紐單印,不妨即以尾所在為前面,如為對印,則獸首相對,而尾相背,是宜以尾之外向者刻白文,內向者刻朱文,白文以尾所在為後面,朱文以尾所在為前面乃合耳。

第四章　雜識

雜識云者,凡工具之選擇,印材之判別,製泥拓款之法則,以及摹印之蒙法,印篆之上石,鈐印,平印,飾印等瑣事,皆屬之。其刻玉製泥等法,散見古今載籍,然言人人殊,各不相謀,法愈多而道益歧,今悉

本平生體驗所得，揭其閟奧，分別部居，細為條述，學者苟無以其

瑣細而忽之。

第一節　刻刀　印床附

印材有牙，石，金，銀，晶，玉之別，其質不同，故所需工具亦隨之而異，今分

別詳述于後：

刻石刀

刻石之刀，祗須備大小各一已足。大者，約闊五粍密達小者，約闊二三粍厚

約三粍刀身約長十四粍。署當英寸刀口大者約四粍小者約三粍許，不

宜過此，過則力薄，磨如斧式角稍斜，平頭尖可。昔有起底刀，及中間

忽凹忽凸之各種刀式，肴俗工用之，非鍥家所尚。

平口式

斜口式

如燻刀身平扁，執時不易穩定，則可取廢毛筆去其筆頭，將筆管直剖為二，削平其平面，並剖削其兩邊，使與刀幹之闊度相等，先以麻繩或布片緊繫刀幹，防竹片直接附著（刀幹易於滑動），然後將竹片分覆於刀幹兩面，而撕布條環繞緊束之，至刀身作圓形為度。如是則刀身略同筆管，五指分佈，自易著力矣。

刻牙刀

刻牙之刀，同於刻石，惟牙質韌膩，不易深入，故其刀身當較刻石之刀為薄，大抵以厚二粍左右為宜。

刻牙即如指腕之刀，雄勁充沛，即以刻石刀為之，亦可游刃有餘，不必另備薄刀。

刻竹木、犀角等即同。

攻金刀

金銀銅印皆金類也其質較牙印更為靱膩外指腕苟其大力点可

以刻石之刀攻之如力有未逮則錘鑿之法尚已

鑿刀須置三十把以備輪流磨礪刀厚三粍左右闊自一粍至四粍不

等刀身約長六糎當英寸二寸刀口宜薄宜單面出鋒其式畧如木工用

之鐵鑿刀身中段須圓壯庶免錘擊時回受震而折斷錘則用尋

常工匠所用之小鐵錘即可。

切玉刀

正視

側視

玉有新山老山之別新山玉堅於石然尚可受刀可即以刻石之刀刻之。

老山玉及曾經入土之古玉則堅而且滑不能任刀舊有輭玉塗藥諸

法，九讕言不足置信。有謂古玉用昆吾刀刻者，点僅見諸載籍初

無佐證以蒙所知玉印非不可刻，特刀有未逮（耳。刻玉之刀其幹耳

方，後坿木柄以承肩井，其式如下：：

刀形正方，平磨其口用其尖角。刀身及木柄之長度，可視人之軀幹而

定以常人而論，刀身連柄，約長一英尺足矣。刻時，先將玉印蒙就，

四邊用澄紙或布條圍住就印床鈴定印床用鏍旋釘釘著於桌

面，如不釘著倩大力人捧定点可 先後置刀柄承於肩井，雙手握住刀幹用其平面

之一角運全身之力，逼使入玉一刀勿入，再進一刀，至再至三浸容而

入，刻玉刀平面凡四角，每一角可刻三數刀，三數刀後，鋒銳已挫，則易他

為之，四面既周，則就礪石磨之，使復銛利。

市工刻玉，多用小錘八之。錐八成印，苦無刀法。市間有出售刻玉刀者用金鋼鑽嵌入金屬幹內，以之治玉，八能應手成文，然僅淺嘗而止，不能深入。又有篆就後交玉工礪成者，礪工不通文理，而礪輪最易鼓熱，必需和水施礪，印文遇溼，必致模糊脫落，且礪時秪具橫直，其轉折處不能送到，礪成後非平板即失真，終不如用刀之善也。

水晶、車渠、馬腦、翡翠等印並同。

　　鍊刀法　此系同鍊刀之人付諸得末，束經买骰，云天把極。

市售之刀，剛柔無定，往往過猶不及，過柔則口易卷，過剛則口易缺，勢非再加淬鍊，不能適用。淬鍊之法，記載頗多，大都借重藥物，往嘗試之，百無一成，此蓋古時科學未昌，對於火候熱度各本經驗，

火。惟刀之剛柔不同，過柔者剛之，過剛者柔之，其退火之程度

應隨之而異。今將退火時熱度之高下，而呈不同之顏色列表

於左。左表由淡稻草色至灰色為止，由剛而柔，逐步遞減，熱度愈

高，其冷卻之時間愈長；冷卻之時間愈長，則其鋼愈柔。學者於

此不可不細加體驗。

初無定則，故其法雖傳，末由如怕耳。業復鍊已成之刀，須先退火速

火之先須將應退之部分，用砂皮擦至極光，取置烈火上燒之，至攝

氏表二二。度時，其被燒部分，呈現淡稻草色，如燒至攝氏表三三。度時，被燒部分呈現灰色，則其硬

度已全部退，乃置入炭灰中冷卻之，（務須深埋灰中勿使與空氣接觸否則，刀面與氧氣化合結成外皮淬時有碍）盡不退可用，即為退

攝氏表	現　色
220°	淡稻艸
230°	稻艸
240°	黯稻艸
255°	橙黃
265°	紅橙
275°	紫
285°	紫藍
295°	藍
310°	深藍
330°	灰

俟刀已完全冷卻，然後入淬，淬法有油淬水淬二種，油淬較剛，水淬較柔。

油淬用大油或茶油菜油均可，水淬淬劑則用冷水或曾過電之水或

水銀。淬前仍加烈火上，俟燒至攝氏表二四五度呈現黯稻草而畧帶

黃色時即離火，候其色轉至亮紅乃淬之，淬時，水以無聲為優油或水銀，

約淬五分至十分鐘，淬既復燒，俟現深席黃色時，再淬，如入油則至所

現之色退盡為止入水或水銀則至紫色為止，淬後須稍退其火力，否

則刀鋒剛燥，攻堅過猛，易於缺折。退火之法詳前。只有淬時祇以鋒端

之半寸徑三分許者入油或水淬後取出，其後段尚甚熱，即令此熱自動反傳

於淬處，謂之本來熱信退火法。

如市購刻刀不能應手，而重加淬鍊又嫌不便，則可購德國製之鉧

刀，以三角牌付刀肆，說明式樣，及其大小厚薄，鋼大老嫩，此為刀肆術語老謂其剛嫩謂其柔

命之如式改製。改製時，切須親自監視，勿任多下冷鎚，鋼出爐則熱甚而紅漸鎚漸冷

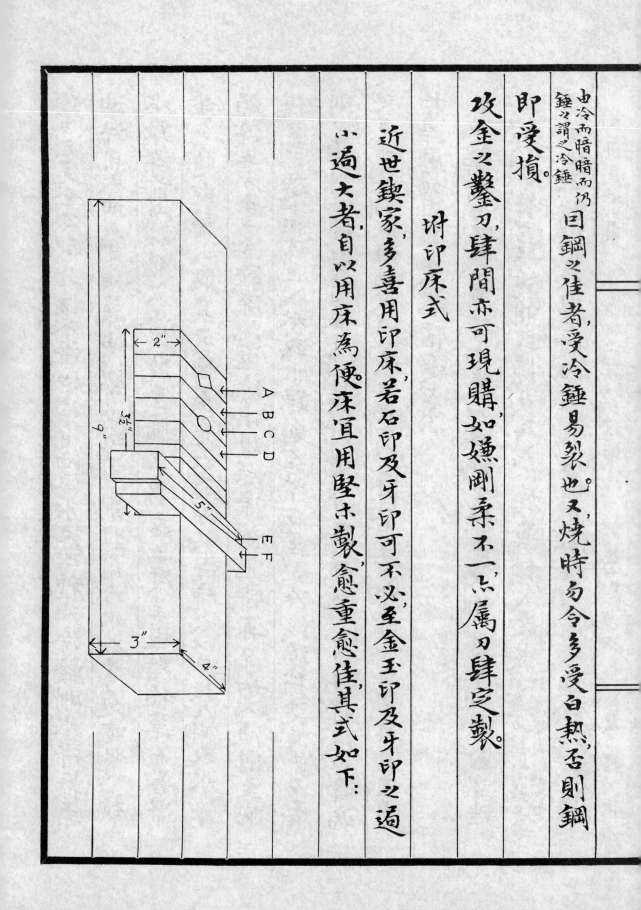

由冷而暗暗而仍
錘之謂之冷錘

即受損。

曰鋼之佳者受冷
錘易裂也又燒
時勿令多受白
熱否則鋼

攻金之鑿刀肆間亦可現購如嫌剛柔不一本屬刀肆定製。

坿印床式

近世鍥家多喜用印床若石印及牙印可不必至金玉印及牙印之過

小過大者自以用床為便床宜用堅木製愈重愈佳其式如下：

右圖示床身長九英寸,高三英寸,寬四英寸中開槽,長三英寸半,深二

英寸,槽中置ABCD四木片,高如槽寬與床身等,厚薄可任意。其

AB兩片,各刻折角槽,用以固定方印,CD兩片,各刻半圓示槽,用以

固定圓印。另備木楔EF兩片,各長五英寸,頭寬尾窄,用以栓固

槽中木片。外備厚薄不等之木片三片,用以就印材大小玄取配合。

市間有鐵製印床,出售外圍鐵匡藉一端所坿之螺旋柄為伸縮尺

寸以巧,取攜至便,然病在側歷力不足,印經鈐定,極易浮動,究不如

質印床為佳。

第二節 印材

古時印材多用銅,尤精者則用玉,或有用金銀者,以別品級貴賤耳。及

元代王冕元章,始以花乳石作印,一時文人以其易於受刀,競相採用,

於是石印始大昌於世,茲先言石選,而以其雜材坿述於後。

一 青田石

青田石，產浙江處州青田縣，在縣治東南山口、圖書山、方山、岩壟、白垟等〔印〕李山、風門山等夾頑石而生，難得大塊，石理細膩溫潤易刻，有黃、白、青、綠、黑等色，皆以凍為貴。所謂凍謂其石質細膩透明，其類別如下：

一 燈光凍　微黃、純潔半透明、堅緻細密，價等黃金，為青田最上品。

二 魚腦凍　青白，半透明如玉。處州松陽亦產之

三 田白　純白如玉。

四 墨田　純黑色。

五 醬油凍　褐黃，或深黃帶灰色，俗稱牛角凍。

六 松皮凍　含紅黃黑班紋性堅

七 松花凍　同上。

八白菓凍　綠色帶微黄純淨如煮熟龍眼。

九薄荷凍　綠色匀潤微帶青灰俗又稱梅根。

十紫硐凍　產季嶺市裏紫色帶微黄半透明此為佳。

十一風門藍　產風門山含藍釘藍帶質粗不適刀鍥。

十二風門青　產風門山青色半透明。

二　壽山石

壽山石一名塔石，出福建閩侯縣東北壽山及月溪二鄉。石質較青

田堅緻有田坑水坑山坑之分。田坑產山田，無根而璞，為壽山第一

品。水坑產澗曲巖竇，為第二品山坑為第三品石坑有壽山角

山九茶山月尾溪都靈坑坑頭洞水晶洞等處今分述如下

甲田坑

田黄　亦稱閩黄填黄出於田坑有黄白紅黑異色皆由外結

別有迴
以黃羅
質硬性燥
多裂紋
歷久呈黑
毛髮点
壘潯而堆
枯坂

氣故其外隱：有蝦蟆皮文，此即璞也，由於氣迫於外，

文成於中，故其內層呈蘿蔔絲或橘瓢文，其品為上，

中下，雄下，四坂中坂寔貴，色首橘皮黃，次金黃，桂花黃，

熟栗黃，枇杷黃，其橘皮黃，四方者兩以上價三倍黃金為

壽山石第一品。白田出上、中坂黑田出下坂有黑皮及純

黑之分皆不及田黃。

都靈坑　在壽山鄉，一作都逐坑，一作杜陵坑，清道光初發掘

得之，具黃白紅三色，質較堅於田黃，有全透明，有半透明

者，顧多含沙點及白點，其純潔無瑕者点隱三現蘿蔔

文值亞田黃色首金黃次桂花黃次枇杷黃。

迷翠寮　產都靈坑頂，質細膩，而瑩澈不及都靈，純淨而黃者

似田黃，有淡灰滿粉紅等色，点有黃色中閃金點者。

魚腦凍　一名白水晶，產坑頭洞，與水晶洞，為水坑之冠，小

稱晶玉，地堅質透明，以白如凝脂黃如油釀者為貴。

天藍凍　產坑頭水晶二洞，点稱蔚藍天質細膩有棉花文

冣佳純淨通靈如雨過天青其藍欲活色愈淡愈佳，

其品僅次於魚腦凍。

牛角凍　產坑頭洞色如牛角而通明過之有文如犀角者，

点有微黃挂皮如芝窖之油隆者色帶白而中有蘿

蔔文者冣貴藍白色者次之其色黑如吊筧內有

砂釘者為下。或有以高山晶浸油偽充牛角凍者，並

亮而不透，不可不辨。

瓜瓤紅　產坑頭洞。一名肉脂，一名坑頭凍，点稱西瓜水小桃

紅，膚色鮮豔如桃花，白膚純潔如玉。

豹皮凍　產坑頭水晶二洞，灰綠褐色，有環狀花斑如豹皮，故亦

名環凍。環有單環雙環三環之別。

鱔脊凍　產坑頭水晶二洞，色如鱔脊，灰中帶微黃者佳，中有

蘿蔔絲文。

丙　山坑

半山凍　產月洋鄉。色有李果紅、花紅及黃白諸種，與芙蓉

凍相似，惟芙蓉細膩，半山硬實耳。

高山凍　產高山諸洞。高山產石之多，種色之繁，為壽山諸

坑冠。色紅黃藍白兼備，有純紅純白者有藕糕地而

紅點者似昌化之星々弦但不作雞血色，有白而晶瑩者

名高山晶紅者有美人紅如薄紗籠玉有辰皮紅色

如爪瓤，紫者有牛尾紫、猪肝紫，綠者有艾綠、石綠。

芙蓉凍　產月洋鄉。質潤而膩，靈活稍遜白水晶。色首藕尖白，次豬油白，又次雪白，点有淡黃色者，点有作嫩青色者曰芙蓉青，其皮挂秋葉者曰芙蓉黃。芙蓉有新舊洞之別，舊者膝，取於將軍洞(洞一作黨陽)者尤美，價亦不貲。

墻洋綠　產壽山鄉外十里之墻洋鄉，其淡青、藕合色者極似青田，綠色閃通如雄鴨翼者為佳，俗稱雄鴨綠鄉。人惑於風水公禁開鑿，石遂絕。

奇良(一作奇艮)　產壽山鄉北本山中半透明，有光澤，多黃白二色黃者光彩煥發如蜜浸老橙，白者似蘋婆，以火煨之則黃者紅白者点變其本色色首珊瑚，次橘皮紅，点有粉紅，粉白及巧色如紅黃界白如馬腦者皆堅而易改寒而

木洳。

蘆陰　產壽山鄉。黃而透如田黃者佳，亦有淡灰、淡黃、淡黑、

及白色。

柳坪紫　產壽山北十里柳坪鄉。暗紫色，不透明，佳者純而嫩，

發不易得。

老嶺通　產壽山西本嶺。微透明，有屌皮縞文，以綠凍、黃凍

為佳。黃者曰黃縞老嶺，綠者曰綠縞老嶺。

金獅峰　產月尾溪對面山中色如田黃者佳。

梭梭山　產壽山鄉正面色雜質粗。

吊筧　產吊筧山一名豆耿色帶淡黑有紅血絲如牛角能

通者佳純黑如煨黑甚石中拖紅根者次如屌皮文

者又次瓦礫地寂下。

月尾紫　產月尾溪。質不透明，色紫如豬肝而純淨無沙釘。者佳。有花斑者次之。

豆青綠　產壽山。質不透明，色以豆青為上，有紅黃文者次之。

鹿目格　一名鴒眼砂，紅地有藍白點不透明。

半蛋黃　藤黃色，微透明。

魰下黃　黃褐色，半透明或不透明。

果洞　產壽山。色黃如鵞卵，或帶灰及豆青色者質粗多砂。

山井籟　產壽山。首黃色，点有紅白雜吊筧黑各色，質粗。

松坂嶺　產壽山北。色首馬肉紅，紅点有豆青帶紅黃色者質粗。

水蓮花　產旗山。有白灰紅三色皆以通靈純淨者為佳。

雞母窩　產旗山。首黃色，紅白次之質粗。

馬頭艮　產旗山。色黃如鵞卵者頗足觀。点有帶灰及豆青

色者質粗多砂釘。

三界黃　產旗山。軟黃為佳，多紅黃白三色相界，因得名。

大洞黃　產旗山。軟黃為佳。

三　昌化石

昌化石產浙江昌化縣十三都之康山玉石礦，其地介裹板橋頭二莊之間，有水坑旱坑之別，水坑質理細膩，旱坑枯燥堅頑且多砂釘，堅逾鐵，不能受刀，故昌化以水坑為貴。且其品之高下則在地在血。

地以羊脂凍為上白如玉半透明為凍次之，深灰色半透明，烏凍之血多赭黯以鮮紅為貴黃凍又次之，褐黃色微透明，灰凍又次之，作淡灰色，微透明或不透明，俗亦稱牛角凍藍地綠地為最下，血以全紅為上，四面紅次之，對面紅又次之，單面紅頂腳紅、局部紅為下。其羊脂地而全面紅四面紅者，價過田黃，餘以次遞殺。雞血有未成熟者，石賈每炸以

油使其血外露購者每受其欺石賈又知其奬已爲世人所知或留

刻面不炸或敷厚蠟其上則購者雖用刀利試点不易察更有以白毛

土和洋灰雜洋紅爲之者則更堅不受刃矣。

四　雜石

大松石　產浙江寧波之大松所。其質玉堅石面有灑墨黑

斑，文采流麗，真者稀少，假者燒斑僞造，不中印材。

莆田石　產福建莆田縣。質如哥礠，多冰裂黑文其性堅

靭，不中篆刻。

楚　石　產湖廣間色黑如退光漆質鬆軟極易頑敝不

足取也。

寶花石　產浙江天台山。形似壽山而質粗鬆点不足取。

萊　石　產山東萊州色綠如玉質鬆脆不能耐久。

大田石　產福建大田縣之大田山白膩軟滑，刻無文理。

朝鮮石　產朝鮮。色如碧玉，質硬而易裂。

煤精石　產陝西。色光潤而黑，質堅，體輕有似烏犀印材中之清品也。

陰洞石　產廣東。能亂浙之青田凍，惟其質粗鬆，不及青田之堅密細膩。

遠石　產遠寧。色如熟白果，可亂白果凍，其質堅硬燥烈，不易受刀用力鐫鑿則片片剝落。又有一種似玉非玉者，不能透光多無法可治。復有一種作黃褐或青褐色，略似粵產，尤為下劣。

閩清石　產福建閩清縣，一名圖書石。質粗，其嫩綠色者較細，然亦中駟而已。

延平石　產福建延平縣。佳者似封門青。

古田石　產福建古田縣。色不一質粗。

綠礦松石　均產雲南，為銅之苗。綠礦石蒼翠可愛復易受及，綠松石則堅不可攻。

永福晶　產廣西永福縣。純淨全透明，或黃色或白色有辰瓣文質粗不中篆刻。

廣石　產廣西。白色通靈者佳。

房山石　產河北房山縣。頗似青田質鬆而嫩，有以之充鐙光凍或煮黃充田黃者。

豐潤石　產河北豐潤縣色青綠，質輕膩，石中之下駟也。

湖廣石　產江蘇金山縣。多白色間以有黃色綠色者質嫩易損或以之充芙蓉凍。

石不論何產皆以老坑為佳。以石中含有水份，出土既久水份漸去石

之堅度亦隨以增強，故篆刻家多愛重之，即光澤亦以老坑為佳，

則以入世之經無數人之摩挲把玩，精氣內斂斯英華外發也，新

新坑則其質輕嫩，易於腐蝕，刻成用不數年即多剝泐，朱文則

細者轉粗，白文則粗者轉細，刀法筆法盡失其真，老坑雖亦易於

損蝕弦較可持久矣，至若新坑之石而用油浸蠟澤以求其美，不

特矯揉造作貽笑識者，且故意窒其水份，不令宣洩抑更有損

於石之本質矣。

石即不宜有紐，紐之佳者易損，劣者可厭，可厭則不如無，易損

則無可取，故印紐之佳者只可作為收藏玩好之物，不宜鐫刻誠

以良工製紐亦必慘淡經營或蹊徑天外巧不可階或鬼斧神工，

毫髮畢現一紐之成然費苦心剖拓時偶一不慎或損或折末免

可惜也。

佳石不易得，石之佳者，色彩光澤炳然可玩，於世之能致佳石者每喜

磨玄印文，刻己名號，經過數人，盈寸之石即縮至數分，固不特佳刻

之不能保存己也。故周櫟曰「印章莫過於市石，凍則其最下者。僕

蓋老坑最黔，点復最善，患難以來，盡賣錢餬口買者欲得吾

凍耳，豈知好手鐫篆，便点隨之玄邪？彼買凍者即得妙篆勢必

磨玄，易以己之姓名。故市石之形，百年如故，凍入一家即矮一次不數

十年盡珠儒矣僕凍章無一存者而妙篆反目市石歸於如魯

靈光，君苟愛惜妙篆，當永戒鐫凍石，專力於市石可也」此雖櫟

園憤語，然有至理存焉。余謂篆刻家如愛惜妙篆，莫如少作姓

名印，或以市石作姓名印，佳石鐫閒章，庶減石友之災至短僅分寸

之印材，則佳石仍不妨鐫刻姓名以其不為人重也。

印材以玉為最，以其堅潔潤密，不磨不磷，可鐫損折斷，而不可剝

泐，故古人多用玉印。蓋一則取君子佩玉之意，一則点有取於其堅

貞也。玉以老山及曾經入土者為佳，市賣每取新山玉以油炸之使成

古色，俗稱油炸膾，以之充作古玉者，不可不察。玉有白、碧、黃、紫

諸色，以白色為上，謂之羊脂玉，碧次之，餘以次遞殺。

金銀銅、鉛、鐵、皆金屬也。金銀質過輭，必摻以銅，方能成印，中鐫

鑿至古代之金銀印，点為塗金塗銀，無純金銀者。古銅印有黑

如漆瑩如磁，編體呈紫褐色者，則中有銀質摻合，其呈青黃

色者，則中摻金質，以銅為之主，故微帶褐綠。至今市間出售之銅

印，則為黃銅紫銅之混合物，決無摻金或摻銀者矣。鉛印鐵印，古

除鉅印外古亦罕見至明代御史大夫用鐵印以取無私之意皆鐵

易銹爛故流傳者絕火。

七　象牙犀骨印

牙印唐宋官印有用之者質輕便於取攜又歷久不損惟性較膩，

不中刀法故篆刻家收藏家均不重之牙以血牙為上其質較嫩，

易於受刀微帶粉紅色悅澤可喜点有帶肉色者俗稱粉皮青，

牙心次之牙皮為下以牙心易黃牙皮易裂也近多人造牙以松脂和

他物合成色澤似真牙而較滯質輕不中又著火即燃不可不辨象

最畏鼠牙印遇鼠跳過即坼裂或鼠遺矢溺其上則現黑斑真貫

牙心雖刓刻不能去又畏熱畏香臭故牙印不宜常佩於身以佩久

為人身體溫汗氣所逼点必坼裂也犀角印漢秉興雙印二千石至

四千石用之餘印不用好奇者間亦用為私印其質粗輭久則欹斜

不正，不足玩也。別有骨印以牛羊脛骨為之，漢印中偶見一二，未著載籍，不知所昉。

八　水晶馬腦等印

水晶馬腦、寶石、蜜蠟、珊瑚、翡翠、扁瓏等，皆可為印。惟水晶質脆錐鑿必重即易損裂，而售晶印多以玻璃為之試晶印之真偽有二法，一察其本質，水晶內多呈縣絮狀物，玻璃則無之，一試其溫度，以晶印緊壓面頰，雖盛暑点点冷於冰塊，玻璃則否。

馬腦質硬於玉鑴治最艱，市間多人造馬腦，色澤文采尤恠陸，較真馬腦為矣，可賞而不可用寶石質於馬腦蜜蠟扁瓏質類千層紙而靱膩特甚，刻時下刀輕則不易鐫入重則片々剝落珊瑚点点易裂。翡翠硬度次於玉此等印材鐫刻匪易且事倍而功半，故祇可備作飾觀之用耳。

九　竹木印

黄楊較象牙易刻，然不善刻者注々板滯無神。梅根、竹根、枷楠瓜蔕、果核等，皆可為印，竹根宜擇其堅緻無裂紋者，刻法与黄楊同，瓜蔕質多朽腐，果核以廣東之欖核為最，欖較此土之橄欖大數倍肉不中食。質近象牙，堅靭，点與牙等，其餘大都鬆輭，只可削割，無刀法可言，好奇之士備此一格以資矜炫，非篆刻家所尚也。

十　磁印紫砂印

古無磁印，至唐宋之際始有用為私印者，其質類玉而較鬆粗，舊磁印光澤古茂，大堪寶玩，以厚鋒利双衝刺成文，別有一種渾樸之致点有先製泥塗鑴成印文然後入密燒治者，發燒成後十九四凸穀斜不中程式矣。好事者点有以宜興之紫砂作印，点頗可玩然其病正與磁印同。又朱砂之大塊者点可作印，其性沈重，以朱砂印泥

第三節　印泥

秦漢璽印皆用泥封，其用猶今之火漆。唐集賢院圖書印作黑色，歷

久而色不變，此或為油艾製泥之始。至硃泥或云昉自宣和或云五

代時已有之。總之，當與刻書之雕板術同時發明。北宋印蹟多為

水印，水印者以水和硃代油之用，乍見鮮明，日久水性退盡硃浮紙

上，極易脫落。南宋以後，改用蜜印，以蜜調硃為之，較水印為耐久，然

蜜性退点必脫落。至元代始有油硃之製，油硃之泥品質優劣萬

有不齊。古法共傳佳製日斂，其勒有成書者僅乾隆時汪鎬京所

箸之紫泥法一卷，然開卷即日染硃已知其支離不足為訓，蓋泥之

紅為砂之本色，砂而待染則其為砂也可知矣。八寶印泥刱自乾隆

以承平日久，文治休明，所用物品無不刻意求精，世傳書畫之有乾

隆御題者，其所鈐之寶，即文凸起，鮮紅欲滴，遂謂非八寶之功，無此奇蹟，所謂八寶者，一珠粉，二辰州硃砂，三真臘紅寶石真臘即今柬埔寨，四赤金粉，五石鐘乳，六珊瑚屑，七車渠粉，八水晶粉，凡此已非常人之力所能致且也。珠粉、珊瑚、車渠磨細後皆無色，珊瑚更易起靈寶石堅度僅次金鋼石一等，欲乳為粉，不知其乳器當用何物為之，故此所謂八寶是否可靠，尚有甚問也。至注時市上通行者，有日製閩製三種。日製之劣者，搗皮紙為絨以代艾，久則朽腐如泥，不值識者一顧，其佳者價亦不貴。閩製為漳州產，亦以普通者為多，佳者以麗華齋為冣弘其色略帶橘黃且多油硃不勻之病日製之佳者，硃細油勻矣，顧其色柔薄而無骨且亦病其太黃不能得硃之正色。至近時市上所售，其鮮紅者，驕稱八寶、魁紅、鏡面其實全恃西洋紅其帶黃者，則純用硃膘，求能略具硃砂正色者，竟

香不可得，点可嚥已。韓洋紅印泥之法鈐印紙上，燃火柴就紙背重

之初印泥由紅而赭而黑火熄黑赭漸退仍返紅色惟印文四週泛

出粉紅色油跡一圈此為雜有洋紅之證純硃印泥即無此病。

硃製印泥色宜帶紫質宜深厚弢同一紫也紫而鮮則可紫而黯

則不可同一厚也厚而勻則可厚而粗則不可必須硃細而不堆砂油

勻而不濇暈韌而不黏滯色澤鮮豔沈著適合正赤者方為

佳品市間所售不足以語於此矣。

製泥之法言人人殊載籍所記無慮十百如所謂鍊油須加藥物、

乳砂不宜順逆等等非玄言即臆說欺人之談不足置信茲本經

驗所得分別詳闡於後：

　　鍊油　此节曾经实验，但当待博访内行家

考諸載籍，菜油蓖蔴油芝蔴油茶子油皆可製泥惟蓖蔴油久

必變色,芝麻油性輕易浮,茶子油薄而易滲,皆不如菜油。

須託鄉人代打,市間所售,多雜而不純,故不可用。菜油一斤,入黃蠟

一錢白蠟三分,硇石少許,蠟性凝使盛暑不稀硇性熱使嚴寒入瓦罐內用　不凍惟硇萬不可多多必敗泥

文火熬之勿使大沸,俟熬透去其浮起之渣滓油沫仍用文火徐

徐熬之,約炊許離火候冷卻,去其沈澱之油腳,然後傾於磁盤中,　璃金魚缸亦可　覆以玻璃惟不可蓋密須稍藝一角約二三分使

水氣得出曝之三伏烈日中曬二三年,愈久　愈佳俟色白如蠟質膩如

膏,滴紙不暈則油成矣。舊方有加蒼朮、白芨、胡桃、花椒、皂角、

血竭、藤黃、附子、乾薑、桃仁、金毛狗脊、斑蝥、無名異等藥物

者,故神其用不足置信。

治艾

艾產湯陰者謂之北艾,產四明者謂之海艾,產蘄州者　今湖北蘄

春縣一者謂之蘄艾而以蘄艾為上或本地老艾葉大者点可用。

先揀去粗梗篩去泥屑，曬燥揉輭入藥碾々去黑皮，細篩々去黑

屑，如是數次至皮盡為度。然後抽去葉中之筋，盛以麻袋置淨鍋

內煮之，二再換水，俟水色由黃而白，白而復黃，黃而復白，滴紙無

痕乃已。清水浸一宿，次日曬燥，用以弓彈鬆，就盛飯之箅箕用力

磨擦至黑星盡去。所餘者為艾葉之純纖維，細長潔白如棉紗，

是為艾絨。大抵蘄艾一斤，可得艾絨三錢左右。本艾一斤，可得艾絨

二錢左右。

又雲南宜良縣一在昆明東南產艾特大宜良市間有製艾論

束出售其價極賤，每束三十支，支長者約八九英寸，短者点五六英

寸，純淨潔白纖維細且靱僅須揀去其襄摺中所附黑星雜質即

可用以製泥不煩選治矣。此物滇人以為引火及火種之用故通稱

火草。

市間所售製艾,其色黃黑,瑣細鬆輕,全無纖微作用,此乃洋艾所製,

不能適用。

選砂

硃砂產地有湖南之辰州－今沅陵－貴州之開陽省溪、四川之酉陽、

廣西之北流以及鄂南等處,而以湘黔邊界晃縣所產為最佳砂以光

明瑩澈為佳色帶紫而不染紙者為舊坑砂,為砂之上選,色鮮紅而

染紙者為新坑砂,次之。又以箭鏃砂為上,箭鏃砂今俗名箭頭砂以砂

作不規則片形,有鋒銳之稜角,如箭頭,如攢塔,故名此砂在石英之中,

作顆粒狀而不與石英黏附,操者取石英破之,砂即片片剝落,色帶

紫黑,不甚透明,愈研愈紅,砂面起水銀光,至普通之砂,多與石英

混合,故取砂細檢,每多石英顆粒,或半石英半硃砂之混合顆粒次

謂之肺砂，今俗名劈砂，砂片如斧劈狀而無鋒鋭之棱角，色紅紫透

明。次謂之豆砂，俗稱和尚頭砂，稱平口砂，作顆粒狀不甚紅，陶宏景

所謂如大小豆及大塊圓滑者是也，最下者為豆瓣砂，乃豆砂篩餘之

細屑，作小豆瓣或小顆粒狀。大抵砂色宜略帶紫，鈐於紙上，初似不甚鮮

明，歷時愈久，轉而愈紅，方為上選。

近時佳砂至不易得，即偶有一二價亦奇昂，故不如就大藥材行購藥

用砂選用為得。藥行市砂，佳者以封計，大抵半斤左右砂納於一盒，

謂之一封，盒中砂用紙分格十層，中間較純，上下較雜，取其純者選用

淨無雜質映日視之，鮮紅透明而略帶紫色者用之，上下諸層之砂

雖雜，亦可選用，以製較次之泥，不必盡棄也。

市間点有漂淨硃砂出售，弦乳既不細漂，点末淨即砂質本身亦

多為雜而不純之下品，劣者更有摻以銀硃、或以劣質西洋紅或為機

械防銹用之紅丹粉混亮者，不可不察。蘇州姜思叙之漂淨硃砂，較一

般市售者爲佳，分爲三品，最佳者上字，次爲天字，下者不列字號，

点色淡質薄，不紫不鮮，終不如自行選乳者佳。

硃砂而外銀硃点可製泥。最佳者爲三興入漆銀硃，製成後與硃

砂即泥無異，不過色較淡質較薄耳。

西洋紅祇德製油紅—入漆用者—可用以獨立之雄雞商標者爲德

最質細色鮮，沈著而不浮泛，較之硃砂可無多讓。然自歐戰起，德

廠停製工業用品，此物已不易覓致矣。

乳砂

先取選好之硃砂，用火酒洗淨，曬乾入藥碾々過用細篩々之粗

者再碾至極細爲度。然後入乳加火油細研々至無聲，似欲稠々

輕飛去，乃加入廣膠水即黃明膠少許再研，至砂著膠澄而不沈爲度；

乃將澄者易注別器，其沈者再入火酒加膠乳之，仍將澄者併注前

器，如是者約可取三數次，其實最後之沈澱為砂腳，色帶黑不可用。

先後取下之澄者俟澄定，玄其浮者注他器色黃是為硃膘，然後

各加沸水懸湯煮之，則向之浮者盡沈，而此時上浮者皆黃膩之膠

水，傾而玄加水再煮，俟膠玄盡，所得者即淨砂淨膘矣。

配合此常令患心得，經過多次實驗，惟尚待博訪周諮。

先取曬成之油，仍置烈日中曬之，同時入砂乳鉢，研戞千轉，俟有

濃烈之硫黃味撲鼻，知砂已發熱，乃將曬熱之油加入少許，有

同時再加少許純淨之熬熟豬油者，取其輕滑易於落即，惟不宜

多一至砂濕為度，再乳數千轉，如嫌太乾可徐徐加油，乳至油不

浮，砂不沈，結而復散，々而復結，至油與砂融而為一，然後以少量之

艾，遞次加入，遞次研磨及硃艾既和，再用大力攪之，擂之，推之，曳之，

至泥能隨杵起落以印筋挑之，能纏繞筋間而不斷落至是印泥乃

成。取置印池內，每日用印筋翻攪一次至一星期後即可應用。惟配合

之量最須適當，大約每砂一兩配油二錢五分至三錢，而艾則僅半分

至一分足矣。

舊傳配合諸法，有謂新合者硃油不相混，須俟三二月後方可用者；

有謂合成後挂簷下三十日，取下三日一曬，一日一攪，至明年再加硃次

年，如之發後即無糢糊不清之病者；有謂日乳砂數萬轉，數日

後再加艾，遍加遍研，至一月而印泥始成者。凡此皆以朱明所以使油硃

融合之理，故邇近讕言業砂質細而堅不易吸入油質，故必乳砂使

熱，再和熱油同乳，藉熱力之吸引使之互相融合。彼謂日研萬轉者，

亦猶此意，萬不如熱油同乳之為事半切倍耳泥成後之必須搗搨

推曳，點所以使之發熱，俾油硃艾三物混成一體也。

即泥用久，砂減色退，可仍如前法，以熱油熱硃乳透，即以印泥代艾，

入鉢乳擂，惟油宜酌減，不宜過多。

用舊敗泥結成硬塊者，可向點心店或麵食攤乞取煎麵物之熟

油—俗稱糊油糊者饊之俗字，饊子即今油炸膾煎饊子之油終年

不換，僅每日加以等量之新油，故為千熬百鍊之老油—入黃豆數

粒同煮，俟沸去豆將敗泥入油煮之，久則硬塊漸融坿著之硃漸

次浮出油面，俟硃艾完全分解，乃取出擠乾，入潔淨鹻水煮三數

次玄其油質，再曬乾，即以此艾如前法研製之，即成完好之新泥。

舊艾改製之泥，鈐印紙上，瞬息即乾，雖用力磨拭，而硃不外走，印

不模糊，轉較新泥為勝。

收藏

印池祇宜用磁器，若金銀銅錫之類，貯泥其內，不數日即壞。有以青

田石為印池者,病在損油,宜先以白蠟_其內方可用_終不如磁器為

佳。池又以舊磁為佳,若舊池之開片者_易透油,仍不可用,市贖新

磁,性多燥烈,宜先入沸水中滾數透,去其火氣,拭乾冷卻,然後可

用。

砂重而沈,油輕而浮,此其本質如此,故印泥須間日用印箸印箸以牛
筋者為佳

取其不翻攪一遍,蓋否則砂質下沈,久而漸為硬塊,油質上浮,久

易折斷。

而硃色減退矣。

油屢曬而成,遽製成印泥便忌日光,即隔印池曬日亦易膠膩。

冬日不可近火,火氣熏灼亦易敗壞,故舊傳配合法三日一曬之

說,斷不可信。

印泥遇金屬,久必憂黑,故鈐金屬須別製較次之泥用之如患
印

其色不鮮,則可先就次泥微_抑之使次泥徧覆印面,然後再抑

佳泥鈐用，如是則金屬已爲次泥所隔離，可不致妨及佳泥矣。

　　第四節　拓款

治印完成，其印文固不難藉印泥顯於紙上，若同時欲將印側所刻

款識亦顯而出之，則拓款之法尚矣。

拓款之工具，僅拓包與棕帚二物而已。拓包製法，取新棉絮少許，

搓成樟腦丸大小，外包輭細嗶嘰一層，再裏以帛，最好用輭緞，如無

輭緞，則取極光滑之其他緞料裏之上可，最後用線繫緊即成。

拓包宜小不宜大，大抵圓周對徑約半英寸至一英寸弱已足。又拓包

用過後，墨乾即堅硬不能再用，故每次用畢，須微濕以清水，就廢

紙上反復重拓，俟拓之無色，則墨已去盡矣。至如拓包並不常用，

則用畢宜將外裹之緞取下洗淨曬乾，下次用時另易新絮唪哦，

重行紮製為佳。

棕帚俗名棕老虎，棕繩店有出售，其式如下：

市售棕帚，其所用之棕未經別選，粗細不一，用時極易損紙，不

如自製為佳，可向市肆購棕絲，細加選擇，取其圓勁勻適者排

齊徐徐捲攏，外用鉛絲紮緊，紮成後，用快刀切齊其兩頭，新製之

帚，如嫌過硬過糙，可用鐵板置鑪火上煨熱，將帚就熱鐵板上

反復磨擦不一小時許，即柔潤如熟帚矣，如不用熱鐵板，則就砂

石或水泥地上磨擦亦可，惟費時費力較多耳，棕帚點不宜過

大大抵圓周對徑約一英寸高約三英寸弱足矣。

拓款之法先將印面及其四周洗凈於署款之一面用新毛筆蘸

白芨水遍塗其上一白芨藥肆有售取十許片置以碗中入沸水

用手指頻頻調搽俟水著指黏膩即可一乃覆以拓款之紙一宜

用最好之連史以薄而潔白者為佳一另以新毛筆微蘸清水輕

拭紙面復次覆以拷貝紙一洋紙店有售一用手掌按實使平

直熨貼此時紙已微乾乃易拷貝紙覆其上以棕帚力拭之使

其字蹟完全顯露迨紙已大燥即玄覆紙逢以棕帚直擦紙面使

之光滑至此方可上墨印面不塗白芨水僅用清水點可發清水無

黏性故手法須極度敏捷此則全仗經驗非一蹴可幾矣。

上墨之法先將硯洗至極凈磨墨至極濃蘸取火許塗於小碗

蓋或磁碟上以拓包速操令勻一不可以拓包入墨聚處揉蘸否

則紙上必多墨點，乃以拓包在紙上四周無字處徐々拓之，漸次拓

至有字處，一再迴環，使紙上墨色傳匀，毫無輕重偏枯字跡點點已

朗然明晰，乃揭紙離印，而拓款之事於以畢。揭紙時，如病紙黏附

不易揭開，可呵以口氣，使略潮潤即易脫離。

拓款之墨以重膠為佳，如普通所用之五百斤油即可以膠重則易

使拓面光亮，如用佳墨或松烟為之，反晦滯無光矣。別有上蠟之法，

取白蠟一塊，就梭帛之另一端擦之，俟紙面拓竟，墨已乾透，即以

此擦蠟之一端磨擦拓面，即可使之發亮。惟拓時燥濕得中落

墨傳匀，及用次墨為之，正點不必再上蠟也。

拓款之優劣，視拓者之手法與經驗而異必須字口清晰，墨色傳匀，

而印紙背面不透絲毫墨點，方為上選。

拓款與氣候亦大有關係，以陰天為最佳，取其乾而不燥，陰而不濕。

若三伏烈日之下拓印，則紙面潤水轉瞬即乾，甫經按擦，紙已與印

脫離；而溽雨之際，則紙面又不易就燥，又往々事倍而功半，此其宜

忌，不可不知。

　　第五節　贅言

　　一　印文

昔人論印，謂須發訂一體，不可秦篆雜漢，各朝之印當宗各朝之

體，不可溷雜其文，更改其篆。持論固正弦矢之拘，且於文字源流

尚未加剖晰，吾儕正不必泥而不化也。案小篆中多古文，近世學者

均已公認。說文解字一書所列篆文，多大小篆相同者，如臣字小篆

作臣，大篆作臣，作𢎘，門字小篆作門，大篆作門，作𨳇，結

體全同，不過少變其字形而已。至如摹古璽印，假定其用古文，其

中倘有一二字為古文所無者，則可以小篆遷就古文筆法以代之，

不得謂之雜也。秦篆不多，摹印篆雖有其名，與漢之繆篆對勘，

点無大差異，今以漢篆雜之秦篆，祇須憂其筆法，即之無破綻，惟

漢印中多俗字，不合六書義理者，則不宜盲從耳。

二　上石

首人篆印，多將印文反書石上，而正之以鏡，点有先篆印文紙上覆

其紙，臨其反文於印面者。此法初習者每感困難，益以手腕空懸，

即能成文，点不易平正，如有筆意未愜，更復難於修改，終

不如篆印紙上，反摹上石為便。紙宜薄，最好用竹簾紙，次之則為

毛邊紙或白關紙，用極濃之墨篆印文紙上，俟乾覆於印面用水

滲濕以宣紙或其他較厚而能吸水之國產紙折疊數層覆於

紙背，用拇指、甲輕々摩之，然後去紙，則印文已顯於石面與紙

上印文不差毫釐。至印面如光滑不易受墨，則可先就細鐵砂

皮或砥石上磨之。

三　鈐印

印之平正者鈐時墊紙不宜過厚，大寸許者十數層次之，五六層最

小者二三層是矣。如代以吸水紙，則一二層已足。或有用市售承茶盃

之頓木片代墊紙者尤佳。大抵印大則鈐時用力宜重，印小用力宜輕；

白文宜輕，朱文宜重。然白文之極粗及朱文之極細者則又反是。每

見有鈐時用力壓抑，四邊搖盪，以為不如是則印泥不能勻到者，

不知印紙柔軟，鈐時一經壓抑，便多凹凸，於是印面空處之泥沾

著紙上，白文之粗者轉細，朱文之細者轉粗，兩失其真矣。至古印之

刓缺殘損者，鈐時尤須細審其缺損程度，量其重輕，又不可一概而

論矣。古印有中間墳起者，鈐時墊紙宜稍多，俟中間墳起處抑空，

將印之四面稍為搖盪；亦有中間四進四面墳起者，則抑泥之後，再

用印箸挑泥少許，塗入凹處令勻，覆紙印面取新棉絮輕撲之即
得；其印文之淺而細者亦用此法。印鈐畢，當以新絮拭之他物不能去
印文中之垢膩或至磨損，惟新絮能去，而又不損印面，故以此爲佳。

四　磨刀

刻印之刀，必須時時保持鋒利，方能刻畫如意。至如丁敬身之用鑿
釘刻刻，此或客游異地未攜工具，爲人所嬲，乃以鑿釘代刀，所謂
偶發高興，未可垂爲常法也。又如吳昌碩之圓幹鈍刀，則不過
自矜腕力，別立蹊徑究非正常，不足爲訓。

磨刀之法，用力宜均，刀口宜方，刀鋒宜正須將刀就明處正視其刀
鋒一線，介於刀身中間毫無欹側，側視之，刀口兩面平直無偏頗
不平或墳起處方可。

正視　側視

刀身
刀鋒
刀身

刀身

刀鋒

磨時，橫置其刀，使刀鋒與砥石成平行線，以右手握定刀幹之上半部，伸左手食中三指，撫定刀幹之下半部，往返推曳，右手隨左手為進退，左手則盡量保持其撫力之平均。推曳時，進須至砥石之彼端，退須至砥石之此端，必須大開大合，不宜局促方寸。推曳次數，必須兩邊相等，譬如刀之甲面推曳十次，則乙面亦如之，蓋否則刀鋒即易欹側也。又刀不宜直磨，直磨則刀鋒之兩角必圓，失其鋒銳矣。

砥石，人多以羊肝石為之，弦羊肝石質鬆輕，磨時往往石屑隨刀而下，不如油石之堅緻耐久，永用不勤。油石宜備粗細兩種，粗者有美國製之 INDIA OIL STONE，細者為德國製，專用於機器者，石面平滑

如鏡,磨時均須火油代水,先就粗石磨平,再就細石光之,惟價頗昂,

且不易得,可向大五金店及百貨公司訪購之。

五　平印

平印僅須備粗細砂皮數種。印面刻過者先就最粗之木砂皮上磨

玄字跡,再就較細之木砂玄其磨痕,末就細鑄砂皮磨之即可如印

面無文字者,則僅就細木砂或鑄砂上磨之可矣。

金屬印之已有文字者,則先用鑄銼銼玄文字,然後就鑄砂皮上

磨光之。

磨下之石粉宜積貯一器,遇刻刀傷指時,取粉一撮置於創口,用

布條緊縛寢假即心血心痛,且可不發潰爛,点廢物利用之一法也。

玉印及水晶翡翠等印,舊有金鋼砂和水磨治之法太煩重,其

寔僅須就砂石或水泥地上水磨之,惟以其質甚堅,故磨時較爲

費力費時耳。

六、石屑

刻石印時石屑隨刀而起,紛雜印面,須頻頻拭去,方不礙印文。不知者

多用口吹去之,此法極不可效久之必傷肺部,且一呼一吸間口腔更易

吸入石粉以致漸漸釀成肺病。法宜以無名指隨刻隨拭,使石屑填

入刻去之處,則印文轉顯矣。

七、飾印　此法雖羅實踐,但手續古雁煩,尚待研究而酌之

参見外門附孔宠。

市售印石之較次者,製工大都十分粗劣,外敷以蠟,助其悅澤,刮去

其蠟則磨痕畢露,於是飾印之法尚矣。飾印之法有二一為蠟飾,一

為砥飾,從其大要,廬在先平磨痕。首向藥肆購木賊草浸水擦石

面,迨粗痕盡去,拭乾再以最細鑄砂皮　最細者紙背記號為000次之　又次為02或04等

擦之,俟完全光滑無疵,然後再施蠟飾或砥飾。

蠟飾，先備白蠟一塊，細綢或軟緞一方，將印石就火熏至微熱，以白

蠟勻擦石面。然後將石按綢或緞上用力磨擦至光澤勻淨為度。

如不用白蠟則用汽車蠟或無色皮鞋油亦可。

碯飾僅用最細鐵砂皮繼續擦石面，大約總續至五六小時，石面即

漸起光澤。然後將棧帚力擦之即可。此法費時較多，似不及蠟飾為

便捷。惟蠟飾日久蠟退，光澤亦玄。碯飾則永久不退，則此固優於

彼也。

第五章　參攷　　此亦大擱泥，書亦三下下，完篆厚吉彥
　　　　　　　　　　　　　　　　　今三訊。

摹印之道首重多着多寫多刻，尤以識篆通篆為第一要義，

故必有賴於旁搜博采，若將學者必須置備之參攷書目詳列

於後，分為字義字形兩類。

所謂字義係指文字之構造及其意義印材多方，篆勢多圓，取

篆入印，即應化圓爲方，尤須不背六諠，方爲合作，苟不先明字義，

逞臆虛造，必至紕繆百出，遺笑通人。我國文字自中古以後以需

要日繁，多所瓶造，往往有説文所無者，例如説文有兔無免字即

以免字爲之，説文有喻愉，而無偷字，偷盜字篆應作喻或愉。苟

遇此等字而未知所本，勢必無所適從。又如擾篆作㙦，以變不

以憂刻敂篆作㪭，以力不以刀或又如此者不勝枚舉一涉大意便

成杜撰。學者於此，不可不三復致意。

所謂字形係指印文之篆法及其變化。古代鈢印及鐘鼎儀器之

款識，其篆法錯綜離合變化萬端。學者遇有同一印文須連刻

數印時，必須就其體勢量爲變化，否則千篇一律，絕不貽識大

雅，其嫗病在雷同。故關於字形之參攷，在摹印家尤屬萬不可

少。

参攷書目

書　名	著　者		
字			
	字義		
說文解字	漢許慎		
說文繫傳	南唐徐鍇校定		
說文解字段注	南唐徐鍇		
說文解字段注箋	清段玉裁		
玉篇	清徐灝		
說文解字義證	梁顧野王		
說文句讀	清桂馥		
說文釋例	清王筠		
文字蒙求	又		
說文字通	又		
	清高翔麟		

廁簡樓

字義		
通段	說文通訓定聲	清朱駿聲
	說文外編	清雷浚
訂譌	復古編	宋張有
	文源	近人林義光
	實用文字學	近人吳契甯
篆 摹印	漢印文字類纂	近人孟昭鴻
	封泥彙編	近人吳幼潛
金文	說文古籀補	清吳大澂
	說文古籀補補	近人丁佛言
	說文古籀三補	近人強運開
	金文編	近人容庚
	金文續編	又

形	殷虛書契攷釋	清羅振玉
	簠室殷契類纂	近人王襄
甲骨	殷虛文字類編	近人商承祚

右舉諸書僅其一斑學者茍能細心觀索大致已可足用至如經濟力

亮裕則除復古編及實用文字學必須購置外字義部份只須置

無錫丁福保所編之說文解字詁林正續篇一部即可此書搜集

小學書至二百餘種千數百卷之多凡形音義之類畢備於斯

無庸再購其他書籍矣。

清五河閔齋伋寫五輯海鹽畢弘述既明篆訂之六書通一書向

為篆刻家奉作枕中鴻寶此書所引諸體篆文重乖舛謬怪誕

不經且傳寫鋟板粗忽失真又有金石大字典者原爲日人高田宗

周所輯名朝陽閣字鑑民十五閒錫人汪仁壽擴以重輯易名金

石大字典，此書取材雖較六書通為廣博，然繆誤層出，真偽不
分，學者非於小學已具有相當根柢，知所去取用之鮮有不僨事
者。外此如海甯陳克恕所著之篆刻鍼度及常熟顧湘所輯之
篆學叢書其所取材雖亦不無足錄，然玄言膚說居其十九，燕
雜不純，轉使難乎為用。又如杭人王世所著之治印雜說，羗近實際
矣，顧猶嫌其太略；會稽孔雲白所著之篆刻入門，則別字盈篇，文
理且欠通順，自鄶以下，更不足道矣。

印譜亦為必需參攷書之一，品類繁多，不勝枚舉。大抵研習古
印以清濰縣陳介祺壽卿所輯之十鐘山房印舉為最佳，次之
則有簠齋手拓古印集，亦陳所輯，數量雖較十鐘稍弱，然用
作參攷已自有餘。復次清海豐吳式芬子苾之雙虞壺齋印存吳
雲平齋之二百蘭亭齋古銅印存，吳縣吳大澂清卿之十六金符齋

印存,合肥龔心釗懷西之瞻麓齋古印徵及近人杭縣陳漢第仲

恕之伏廬藏印正續集,皆極精到可用。至如清新安汪啟淑訒盦

之漢銅印叢古印存及有正書局拓行之古印大觀等,則鈐拓粗

劣,真贗雜廁,早為識者所譏矣。此外晚近印譜如西泠八家趙撝

叔、徐三庚吳讓之黃牧父吳昌碩諸家,亦須量為備置,隨時參

閱,擇善而從,庶收取精用宏之效。

印譜而外,關於鐘鼎彝器之銘辭權量詔板瓦當磚甓錢幣

碑碣等文字,皆足為山攻玉之助,學者宜隨處留意,以拓其用須知

刻印雖小道,亦貴觸類旁通,不容閉戶造車也。

图书在版编目（CIP）数据

篆刻学/邓散木著．–北京：人民美术出版社，
1979.5（2002.8重印）
ISBN 7-102-01020-6

Ⅰ.篆…　Ⅱ.邓…　Ⅲ.篆刻-技法（美术）
Ⅳ.J292.41

中国版本图书馆CIP数据核字(2002)第068042号

篆刻学

著者　邓散木

出版者　人民美术出版社

责任编辑　刘继明

装帧设计　李文昭

印刷者　北京美通印刷有限公司

经销者　新华书店总店北京发行所

一九七九年五月第一版二〇〇二年十月第十三次印刷

开本：787×1092毫米　1/16　印张：18.75

印数：181,001-196,000

ISBN7-102-01020-6　定价：19.00元